舞動燭光

手工蠟燭的綺麗世界

蘇・海瑟 著 / 廖慧雯 譯

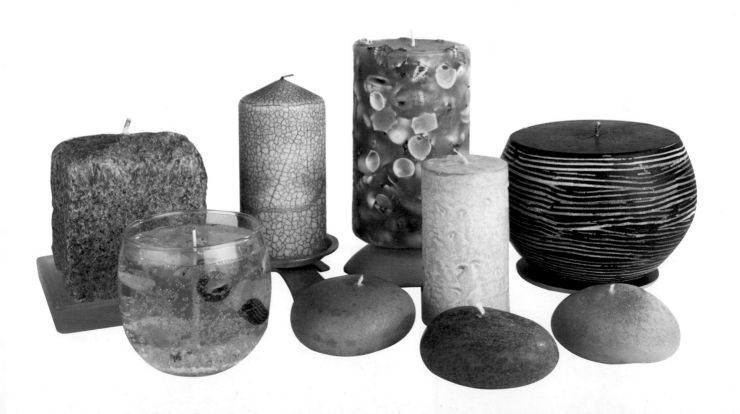

C · O · N · T

目錄

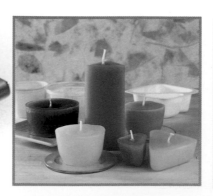

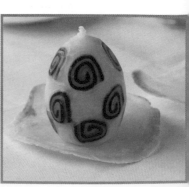

E · N · T · S

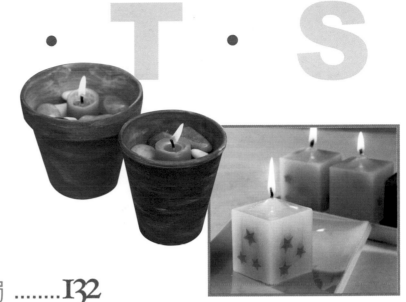

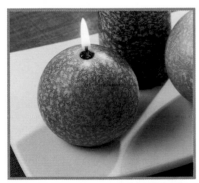

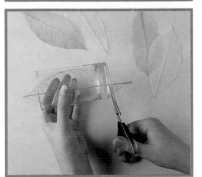

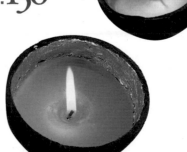

前言

蠟燭製作實在是一門令人愉悅的休閒活動，所使用的材料具有擋不住的魅力：質地柔軟的蠟、顏色鮮明的染料、蜂蠟及蠟燭的香味——在在都是感官的饗宴，讓人禁不住想動手做做看。製作過程中的和緩步調也是其魅力之一，因為它會在適當的時機成形，因此做蠟燭是急不得的，這對那些忙碌於生活，似乎從未停歇的人來說，當然具有鎮定的作用。

不只是蠟燭的製作過程有趣，燃燒蠟燭的樂趣也是讓這門古老技藝如此受歡迎的原因之一。蠟燭是壽命短暫的裝飾品，它們生來就是要被點燃的。一個做得好的蠟燭將在燃燒時展現它最美的一面——半透明的蠟在燭火中發光，香氣四散，凝聚成絕佳的氛圍，讓人眼睛看得發亮，然後，燭火緩緩熄滅。餐桌燭台上的蠟燭、在廣口瓶裡閃耀、沿著花園周圍置放的蠟燭、在大教堂裡靜靜閃耀的柱狀大蠟燭，看著它們釋放美麗的光芒，是多麼令人欣喜呀！

也許正因為我們無法在高科技的生活裡停下腳步，所以蠟燭在今日仍和以往一樣受歡迎。當我還是孩子的時候，我們住在一個常會停電的偏僻地區，每當停電時，蠟燭就會被拿出來點燃，大家便在神奇的燭火邊享受茶點。那是最美好的時光，家人的容顏在燭光的映襯下變得柔和，房間呈現出平常生活所看不到的顏色，而平常看不到的陰暗之處也會顯現出來。在那些亮著燭光的夜晚，睡前故事似乎顯得格外特別。

這本書將教你如何製作蠟燭。如果你尚未嘗試過製作蠟燭，你將在本書中找到入門所需的一切知識；如果你已經會製作蠟燭，也希望你能在本書中找到新靈感。但是，無論你如何做，都要記住，那些蠟燭是用來燃燒的。所以，點燃你的蠟燭，享受它們吧！不要只把它們放在架子上當作裝飾品、積灰塵，一旦它們燃燒過了，你就有很棒的理由再做一些蠟燭了！

Sue Heaser

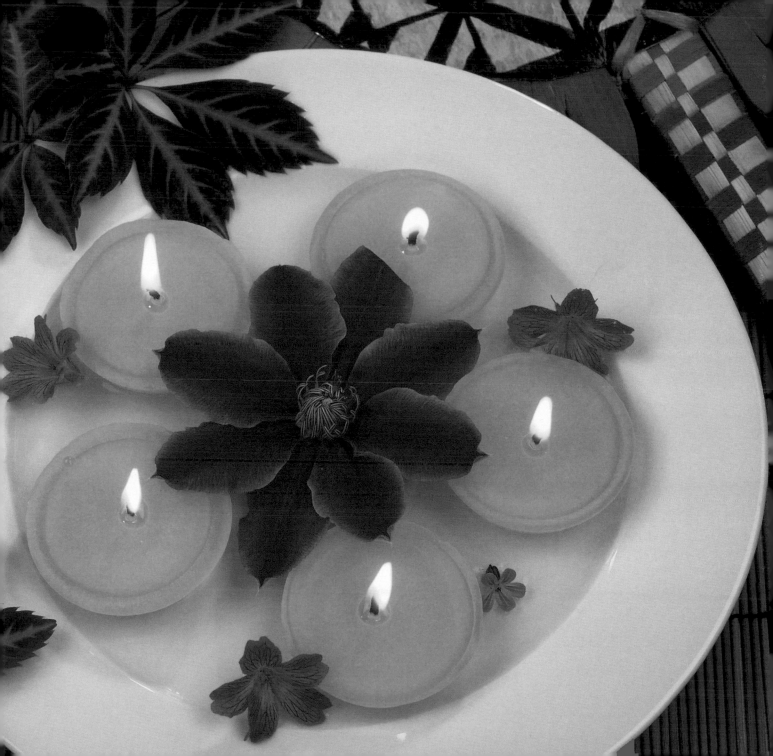

材料與器具

　　本章介紹所有自製蠟燭所需的主要材料。製作蠟燭只需要簡單的器具，有些在家中可能原本就有了。你只需要一些白蠟、一條燭芯，以及一個可當作模型的容器，就可以開始製作簡單的蠟燭了。而後，你很快就會發現，只需要幾項其他的材料，就能為你在製作蠟燭的過程中帶來更多的樂趣，並且幫助你製作出滿意的蠟燭。這裡所列出的材料，大都可以在手工藝材料店或化工原料行買到。

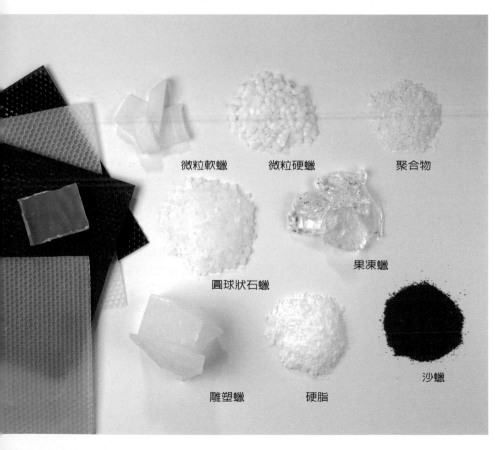

微粒軟蠟　　微粒硬蠟　　聚合物

圓球狀石蠟　　果凍蠟

雕塑蠟　　硬脂　　沙蠟

蠟

白蠟

　　又名石蠟，這是最常被用來製作蠟燭的一種蠟，在手工藝材料店及或化工原料行中皆可買到，通常以大塊厚片狀或圓球狀的形式出現，大塊厚片狀在使用前需先敲碎，圓球狀則比較容易秤重及熔化。

　　不同的白蠟有不同熔點，適用於所有用途的標準白蠟，其熔點大約在56～60℃，用來製作本書中介紹的蠟燭，是最理想的。

　　一般市售的白蠟都是無色的，當它熔化後，看起來就像水一樣；它在燃燒時，實際上是沒有味道的。你可以用染料來為它上色，改變它的半透明狀，也可以為它加上香味；此外，也可以加上其他各種不同的蠟，使它變得柔軟而更具可塑性，或變硬而能燃燒的更久。白蠟是無毒的，只要你遵守正確的使用守則，就可以安全的在廚房中使用。

雕塑蠟

　　這是專門用來製作造型蠟燭的一種混合蠟，當它冷卻時，不像一般的白蠟容易斷裂。

模型蠟

　　我們可買到桶裝或塊狀現成已上了色的模型蠟。你可以把蠟浸在熱水

中，直到它變軟、易塑，然後用它來製作用手捏製的蠟燭。無論如何，所做出來的蠟燭將會非常軟，而且通常很快就燃燒完了。你也可以自己製作模型蠟：把70克的微粒蠟、30克的白蠟、一茶匙石油膠及蠟染劑混合在一起即可。

蜜蠟

相對來說，比較昂貴的純蜜蠟，能製作出更棒的蠟燭。它燃燒的很慢，有著極佳的金黃色外表以及神聖的香氣。蜜蠟比白蠟還要黏稠，所以用它來做模型蠟燭，則需要用脫模劑或沙拉油塗在模型裡面，才容易脫模。蜜蠟最適合加在白蠟裡面，因為這樣會使蠟燭更容易塑造。你只需在白蠟中加10%的蜜蠟即可，而一半蜜蠟、一半白蠟，再加上10%的硬脂，則可以製作出美麗的金色蠟燭。

蜜蠟也有以蜂巢圖案的薄片狀出售，可以用來做簡易的卷型蠟燭（見37頁）。這些薄片呈現出自然、深淺不同的蜂巢顏色。

沙蠟

也被稱作「粉狀蠟」，通常是有顏色的。你只需要把沙蠟灌入一個合適的容器裡，再插入一根燭芯，點燃它，就是一個即燃蠟燭。沙子會浮在水面上，所以你可以製作出特別的水蠟燭；只要讓一層沙蠟浮在一杯水上面，再加上燭芯即可。

果凍蠟

果凍蠟凝結後摸起來的質感像橡膠一樣有彈性，而且看起來有如水一般的清澈，它常用來製作容器蠟燭，特別是裝在玻璃容器裡更能突顯出果凍蠟透明的特色。

果凍蠟其實並不是一種真的蠟，而是一種油和聚合體的混合物，它在90～100℃的溫度下會熔化，所以如果想讓它熔化，最好讓它直接在熱源上加熱，但要小心別加熱過頭，免得著火。燃燒果凍蠟時產生的火焰比一般的白蠟蠟燭要小，因此燭芯要修剪得更短。你可以把任何種類的物品放在果凍蠟裡，而不易燃的物品是最安全的，像貝殼、珠子、天然礦塊、小飾品都可以。你也可以用染料色粉來為果凍蠟上色。

微粒蠟

這種蠟有軟、硬兩種，它們都可用來與白蠟混和，並依你所製造的蠟燭類型來改變其黏度。

微粒硬蠟

只要加極小比例的微粒硬蠟到白蠟中即可，大約1%或每500克白蠟對一茶匙的微粒硬蠟，便可讓蠟變得更堅韌、燃燒得愈慢，因為它會使熔點增高，因此可將它加入浸泡蠟、蠟杯及其他需要韌性的蠟燭中。如果在製作厚塊蠟燭時加入微粒硬蠟，那麼當模型中充滿熔化的蠟時，厚塊也比較不會熔化。

微粒軟蠟

這種蠟的熔點較低，用來加入白蠟，使其變得柔軟易塑形。製作容器蠟燭時很適合用這種蠟，因為它會使蠟與容器黏附得更牢。使用的量為：在所用白蠟中加入10%的微粒軟蠟，或每茶匙微粒軟蠟對100克白蠟。你也可以用它來製造模型蠟（見模型蠟）。

添加物

硬脂

硬脂是一種白色的晶狀物，通常由棕櫚油中提煉出來，添加在白蠟中可得到某些特定的效果。它能使蠟燃燒得更久，也能增強染劑的效果，使蠟變得更不透明，它也能使蠟在冷卻時收縮，使蠟燭更容易從模型中取出。

用樹脂模製作蠟燭時不能添加硬脂，因為它會把樹脂模腐蝕，此時可用聚合物代替。如果希望所做的蠟燭保持透明，像是在做裡面有填充物的蠟燭時，則不該使用硬脂。容器蠟燭也不該添加硬脂，因為它會讓蠟縮小，與容器的邊緣分離，而變得不美觀。硬脂通常的使用量大約是白蠟重量的10%，或每100克蠟對一茶匙的硬脂。

聚合物（Vybar）

這是一種專門的添加物，與硬脂有類似效用，但是可用在樹脂模上。用法是加入所使用的蠟重量的1%，或約每100克蠟對1/2茶匙的聚合物。

燭芯

燭芯是蠟燭最重要的部分，蠟是火焰的燃料，但是燭芯才是其藉以燃燒之物。依蠟燭的類型及大小來選擇適當的燭芯是很重要的，如果用了不合適的燭芯，蠟燭將無法順利燃燒。通常依蠟燭直徑的不同來選擇不同大小的燭芯。小的燭芯可以用來讓蠟燭

以一個小凹洞的方式向下燃燒，這樣可以使火焰離蠟燭外表的雕花遠一些。燃燒大的燭芯時所產生的火焰較燃燒小燭芯時所產生的火焰大得多，因為他們會把更多熔化的蠟吸上來燃燒。

如果有一根粗細不同的蠟燭，例如金字塔型蠟燭，此時則可以選擇適用於這根蠟燭中段的燭芯。

雖然燭芯的大小及類型不一，但要為蠟燭選對燭芯並不難。所有的燭

芯在使用前，都需要先以熱蠟過蠟（見第18頁）。

編狀棉心

這是最容易取得，也是大多數的浸泡、模製及手塑蠟燭所使用的燭芯。它們的尺寸從6公厘到100公厘或更大的都有。棉心通常以一尺為單位出售，你也可以買一整捆的燭芯，以便剪取完成一個蠟燭所需要的燭芯長度。

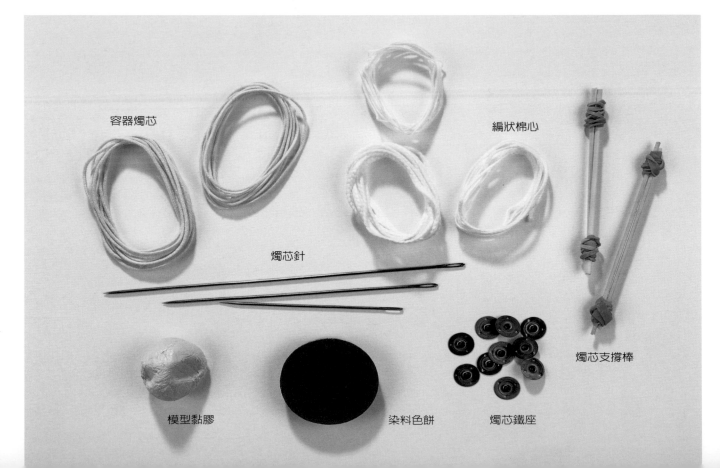

容器燭芯

編狀棉心

燭芯針

燭芯支撐棒

模型黏膠

染料色餅

燭芯鐵座

容器燭芯

容器蠟燭中的蠟加熱到一定程度便會熔化，所以如果將燭芯黏繫在紙或金屬上，將能使燭芯時時保持直立。容器燭芯就如編狀棉心一樣，有不同的尺寸，你需要選擇與容器直徑相合的燭芯。

蠟染劑

蠟染劑有各種不同的形式。以下是幾種常見的。

染料色餅

這是最容易、最適合初學者使用的染料。它們含有色素、硬脂以及少量的蠟，並且通常會標示出染劑與蠟的使用比例，因此使用時，需要計算出多少的蠟需要加上多少染料（關於為蠟燭染色的詳細說明，請見17頁）。

用染料色餅染色的蠟燭會隨著時間而褪色，因為染料色餅所染的顏色不如染料色粉所染的顏色來的穩定。

染料色粉

這種染料效力非常強，所以製作單一蠟燭時只需極少量。它們比染料色餅更不容易褪色，但是使用上較難，因為需要的量太小，比較不好控制。

其他材料

蠟香水

香氛蠟燭為蠟燭製作藝術開啟了一個全新的領域。你不只能夠設計蠟燭的形狀及顏色，還可以為蠟燭加上香味，使它們在燃燒時充滿芳香。蠟燭專用香水在手工藝材料行或化工原料行都可買到，而且燃燒這些香氛蠟燭是安全的。此外，將精油加入蠟燭後燃燒的效果也好極了，儘管它們非常昂貴，但卻是由天然物質提煉出來的，並且有著最美妙的香氣。（關於如何使蠟燭發出香味，請見第19頁）。

燭芯鐵座

燭芯鐵座是用來把燭芯安置在容器中心的工具。它們是金屬小鐵片，中間有一個小洞，讓你可以把燭芯從底端壓進去。燭芯鐵座也適合用來支撐底部沒有安置燭芯之小洞的即塑模中的燭芯。（關於如何黏繫燭芯鐵座，請見第19頁。）

燭芯針

這些大型的針有好幾種尺寸，最大的有十五公分長，用來把燭芯穿過樹脂模的底端，也可以用大型的縫衣針來代替。

燭芯支撐棒

這是等待蠟燭凝固時，用來讓燭芯定位在模型或容器中央的絕佳配備。用竹叉及兩條橡皮筋就可以簡單做成了。（請見第19頁）。

模型黏膠

這是一種黏性接合劑，用來封滿燭芯從模底小洞中穿出的地方，你也可以用無痕貼黏土之類的接合劑來替代。

脫模劑

這是一種稀薄的液體，用來塗在模型裡面，幫助脫模。你也可以用沙拉油替代。

膠蠟

這是一種非常黏的蠟，有很多用途，例如把裝飾品黏到蠟燭上，或把燭芯鐵座安置在容器底部。

橡膠樹脂

這是製作樹脂模的絕佳材料。你可以用紙黏土來雕塑出蠟燭的原型，然後塗上橡膠樹脂。當橡膠樹脂變乾時，會與紙黏土做的蠟燭原型分離，成為一個樹脂軟膜，可用來製作自己獨有的蠟燭（請見第66頁）。橡膠樹脂可在手工藝材料行或雕刻材料行購得。

蠟燭裝飾品

貼花蠟

　　這種薄而有彈性的蠟片有很多顏色，其形狀及花紋可用來點綴蠟燭。你可以用剪刀或小的切割機來切割貼花蠟，再將背面的紙版撕下，將其貼覆在蠟燭上。貼覆貼花蠟時，可以用手稍微按壓一下，利用手的溫度加溫，使它黏得更牢。

蠟燭噴漆

　　有各式各樣專門的假漆及噴膠可用來噴在蠟燭上，使蠟燭表面變亮，或保護裝飾蠟燭的裝飾品，例如金葉片等。但是不要使用一般的假漆，因為它們不適合燃燒。

顏料

　　壓克力顏料很適合塗在蠟燭上，但你需在蠟燭表面先上底色，不然顏料會無法附著。先在蠟燭表面以與蠟燭同樣顏色的壓克力顏料打上一層薄薄的顏料，讓它陰乾後再開始上第二層顏料。

金箔片

　　真實的金箔片有點花錢，用人工的金箔片來製作蠟燭效果一樣好。你可以買上了金色、銀色、銅色等金屬顏色或雜色的箔片，它在製作某些蠟燭時用的到。

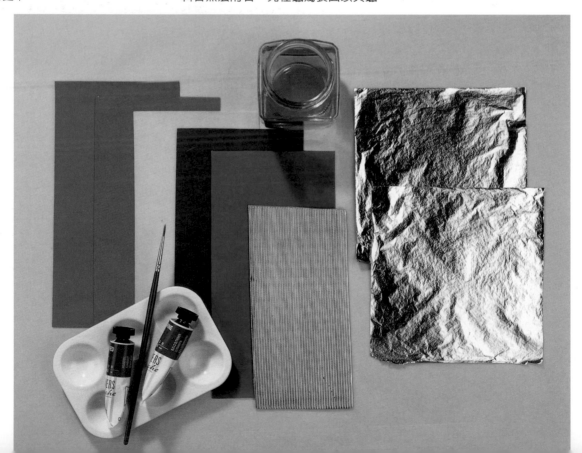

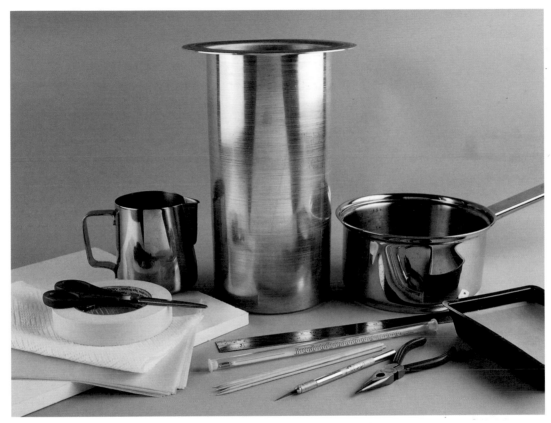

一般器具

熔蠟器皿

用有容易傾倒的壺口的舊長柄鍋來熔蠟是最理想的。熔蠟時最好用隔水加熱的方式,如此便不會使蠟過熱而燃燒起來。你也可以用較深的金屬罐來熔化少量的蠟,這樣,蠟既容易倒出,又可避免加熱時溢出。

溫度計

你需要一支溫度計來測量蠟的溫度,一般用在烹調上的溫度計最適合。溫度計至少要能測量50～120℃。黃銅材質的溫度計比常見的玻璃管溫度計昂貴,但是更為耐用。

浸蠟罐

這是用來為模製蠟及燭芯過蠟的器皿。專用的浸蠟罐在手工藝材料行可買到,但是它們可能非常貴,所以你可以利用任何可以直接接觸熱源並防水的高金屬罐來當作浸蠟罐。如果你只想為小蠟燭的燭芯過蠟,那麼大型的碗就夠了,但如果你想製作長的燭芯,則需要比你想製作的蠟燭高出至少2.5公分的罐子。

傾倒罐

瓶口容易傾倒的罐子適合用來把蠟倒入模型中，此外也可以用來將蠟加熱。

長柄杓

適合用來將熱蠟從鍋中盛出來，倒入小罐中以便澆灌。

天秤

你需要一組基本的廚房用天秤來秤蠟，它們只要能準確的度量25克重的東西即可。在本書中的範例，所有低於25克重的東西都用湯匙或茶匙來量即可。

叉子

竹叉可將染料均勻的拌入蠟中。此外，在製作蠟燭時，需要一層層加蠟液，在加蠟液前用竹叉在燭芯周圍穿刺幾下，再加蠟液，可使蠟燭完成後的表面平坦。

滑面板

這是用來製作蠟片，以及製作卷型或手製蠟燭。有著平滑的三聚氰胺面的普通切菜板是最理想的。

水浴器

水浴器通常是用來加速模型中的蠟燭冷卻，可以利用比模型大的大碗或塑膠的冰淇淋桶來作為水浴器。有時必需加些重物在模型上，使它不致於浮起，像是裝滿水的廣口瓶或小圓石都很適合。

報紙及不吸油紙

製作過程中灑出來的蠟通常很難除去，所以在開始製作之前，最好在工作範圍附近蓋上幾層報紙。蠟不會黏附在不吸油紙上，所以放一張不吸油紙在手邊，用來置放沾了蠟的器具。

置放剩蠟的容器

廚房裡舊的耐熱容器最適合用來置放剩餘的蠟，當蠟冷卻後，再將它脫膜，存放起來留作以後使用。

美工刀

製模時，用美工刀來切割，或在紙片上作記號，也可以用來切軟蠟。

切割墊

使用美工刀時，切割墊可以保護工作地方的表面不致被割壞，而且它可以重複使用，你也可以選擇在幾層卡紙上切割。

剪刀

用剪刀剪去燃盡之蠟燭的燭芯，以及剪紙模板。

美紋膠帶

用美紋膠帶在模型上作記號，把模板或鋼板蠟紙黏牢，並且貼出直線。

尺

可用來度量模型的深度，製作模型時，也需要用尺來劃直線，或用美工刀沿著尺來切割直線。

廚房毛巾

做完蠟燭後的清潔工作，廚房毛巾是不可或缺的。

鉗子

鉗子是用來將燭芯安置在燭芯鐵座上，以及將燭芯拉穿過模型底部的孔洞。

模型

模製蠟燭相對來說比較容易製作，而且有好多種專門的模型可以選擇，以下是最常用的幾種模型：

硬模

硬模是用來製作像立方體、圓柱體、金字塔形等粗線條的幾何圖形，可以用玻璃、金屬或塑膠來製作硬模。塑膠模通常最便宜，但要小心不要讓模型的內部刮傷了，因此，如果要堆疊幾個模型，先放一張紙在模型裡，以免刮傷。此外，不要把蠟燭香水用在硬模上或把加熱超過80℃的蠟裝在硬模中，以免損壞。

樹脂模

樹脂模既不貴又易於使用，而且有很多種形狀與尺寸。樹脂具有延展性，因此可以做成更精緻的形狀，例如動物、水果及花等等。

即製模

　　如果你不想用買來的模型也無妨，因為你可以利用日常中常用的器具或其他容器來當作模型。任何容器，例如優格罐、飲料瓶甚至是蒸籠，都可以拿來當作即製模，只要它們沒有任何會妨礙脫模的突出物。你也可以用硬卡紙來製模（見61頁）。

樹脂模支撐架

　　這是用來支撐樹脂模，等待蠟燭冷卻時使用的。你可以自製樹脂模支撐架：在一張硬卡紙上切割出一個足以讓模型放進去的洞，讓模型勾著邊掛在裡面，再將掛有模型的支撐卡架安置、固定起來（見36頁）。

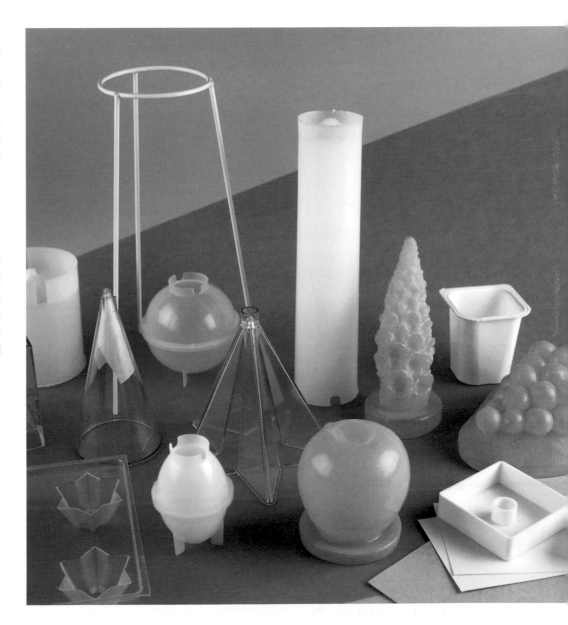

準備開始製作蠟燭

本章介紹製作蠟燭所需的知識。製作蠟燭並不困難，它就像烹飪一樣，你只需要使用正確的材料並確實按照製作方法即可。學習製作的基本技巧非常容易，一旦你精通這些技巧後，你就可以享受自己創作蠟燭所帶來的樂趣。

製作環境

廚房是製作蠟燭最理想的環境，因為它具備了基本的必需品如：熔蠟的爐具、水及工作平台。在工作區及周圍的地面鋪上報紙，防止蠟液滴在桌面或地上，可使之後的清潔工作更容易。蠟液如果滴在瓷磚地板上可能會使地板變得很滑，即使在清潔後也是一樣，所以準備廚房紙巾，隨時將濺出的蠟液擦拭乾淨，或將不小心滴出來的蠟液清除。

在製作蠟燭前應將所有需要的用具及材料準備好，以免在製作時為了拿取某項用具而疏忽正在加熱中的蠟液，如要暫時離開記得將爐火關熄。

製作蠟燭的安全指導方針

只要你謹守下列注意事項，其實製作蠟燭是很安全的。

● 蠟的熔點很低，如果加熱的溫度過高，它可能會像烹飪油一樣容易突然起火。所以熔蠟時要小心，且千萬不可離開爐子。

● 如果蠟液不小心著火了，用溼抹布或防火氈將火撲滅，千萬不要試著用水將火澆熄，因為這樣會將燃燒中的蠟液濺出。

● 加熱蠟時一定要使用溫度計來控制溫度以免蠟液過熱。

● 如果熱蠟液不小心濺到皮膚上，立即用冷水沖洗，只要你依照正常蠟燭製作所要求的溫度來進行加熱，熱蠟液通常不會使人燙傷。

● 如果熔蠟器皿沒有隔熱把手，別忘了使用隔熱手套。

● 製作蠟燭時，不要讓寵物或小孩接近廚房。

● 灌蠟時，最好能將模型置於容器中。這樣一來，假使模型有漏洞或裂痕，或是灌蠟時不小心滴出來，也只會殘留在容器中。

蠟的使用量

如果你使用一個全新的模型或即製模，而需要判斷蠟的使用量時，可以將模型裝滿水，然後倒入量杯中測量。每100毫升的水量，則表示需要100克的蠟，這是基本的用量標準。

熔蠟

先使用天秤來量所需的蠟量。顆粒狀的蠟非常容易被熔化，但是如果是厚塊狀的蠟塊，則需要先將蠟塊敲碎，此步驟請在平整的工作台上進行。（在舊砧板上也可以）。

之後將蠟放置在平底鍋中，並在爐架上先用中火加熱，當蠟開始熔化後再轉成溫火。只要開始熔蠟後，請不要離開爐火。

再將溫度計放置在蠟液中測量溫度，直到蠟幾乎熔化，接著將火關熄，讓平底鍋的餘溫將剩餘的蠟熔化。千萬不要將蠟加熱超過100℃，除非蠟燭製作方法有特殊的要求，如沙蠟（請見第80頁）。

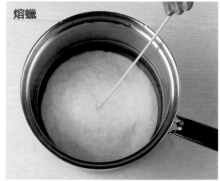
熔蠟

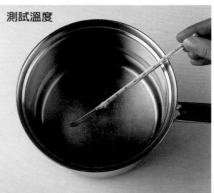
測試溫度

你也可以用雙層鍋來熔蠟或是利用隔水加熱方式熔蠟，這樣的方法需費時較久，但至少在不小心忘了關火的情況下，比較不會突然起火燃燒。當使用隔水加熱的方式來熔蠟時，裝水的鍋子不要加太多水以免內層的鍋子浮動而容易傾倒，並小心不要讓裝水的鍋子乾燒。

當蠟液加熱至所需溫度時，你可以直接從平底鍋中倒出蠟液或將蠟液倒入壺或模型中。你也可以用可直接在火爐上加熱的金屬罐來熔蠟，因為這樣可避免將在普通鍋中的蠟液改倒入工作用壺的麻煩。如果需要將蠟液倒入其它容器，先將容器加熱，防止倒入的蠟液溫度下降太快。

如果你有使用硬酯、微粒軟蠟或聚合物，這些材料可以與蠟熔在一起。要加入熔點較高的添加物，如：微粒硬蠟或珍珠白蠟染料，必需先將添加物和少量的蠟一起加熱熔化，以確保加入剩餘的添加物時，它們能被完全熔化。

製作完成的蠟燭一定要等待24小時後才能點燃，否則完成的蠟燭不會完全冷卻，並且會很快的燒完。

染蠟

染料色餅或染色方塊是最容易使用的染料。通常在包裝上會標示多少量的蠟需要多少染劑才能有染色的功效。染料色粉在使用上較難，因為這種顏料的效力非常強，用量較難控制。

染料的用量

打開新的染料色餅或方塊後，先用刀片在色塊上劃分為8個相同大小的方塊。如果色塊重達2公斤，則每一小方塊可以染250克的蠟。

如果你使用染料色粉，則刀片尖端所能沾滿的量就可以染100克的蠟。

調色

在大部分的顏色中加入少量黑色染料通常能將顏色調成偏暗的色調，但黃色除外，因為黑色混入黃色後的調色效果很糟。

淡色調

通常只要使用平常用量1/8的染料，或更少就能調出粉色調顏色。如果調出的顏色太淡，只需再多加些染料即可；但假使調出的顏色太暗，將鍋中約一半的蠟液倒掉，再加入同等分量的白蠟熔化即可將顏色調淡。珍珠白蠟染料很適合調出可愛的粉色調。

熔化染料

先將染料加入少量蠟一起加熱熔化，接著再加入剩下的蠟繼續熔化。如果你使用硬酯，在倒入蠟前，先將染料和硬酯加在一起熔化。

測試顏色

要判斷顏色是否已經調到想要的顏色，可以將一湯匙已調色的蠟液倒在不吸油紙上，等蠟凝固後，即可看到完成後的色彩。

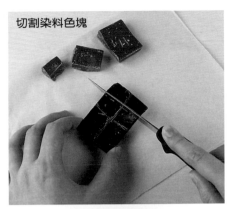
切割染料色塊

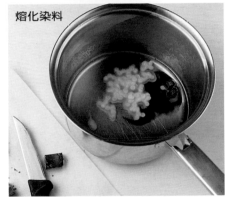
熔化染料

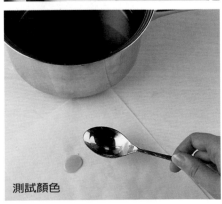
測試顏色

準備燭芯

選擇適當大小及種類的燭芯來製作適合的蠟燭。燭芯一定要先過蠟或浸泡於蠟中後才能使用,如此一來它們才能適當燃燒且不會在蠟燭製作的過程中吸入水分。將一段燭芯放置在熔化的蠟液中,並讓它浸泡約5秒鐘。接著用叉子

將燭芯撈起,在鍋上方等待燭芯滴完多餘的蠟液並冷卻,然後將燭芯拉直,放置於不吸油紙上等待變硬。

你可以一次將多段燭芯浸泡於透明的蠟液中,這樣就隨時有已過蠟的燭芯可以拿來修剪成適合大小來使用。

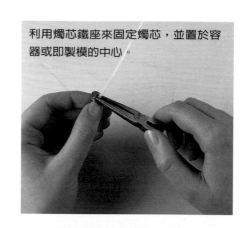

利用燭芯鐵座來固定燭芯,並置於容器或即製模的中心。

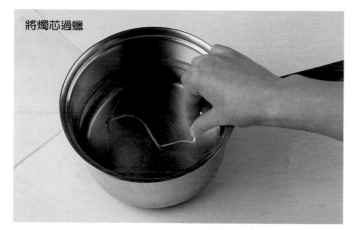

將燭芯過蠟

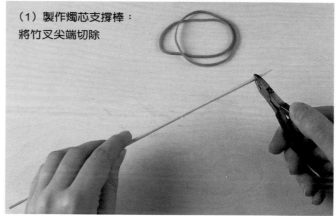

(1)製作燭芯支撐棒:
將竹叉尖端切除

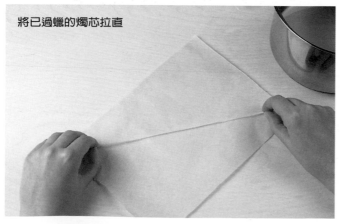

將已過蠟的燭芯拉直

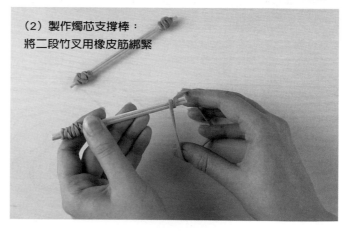

(2)製作燭芯支撐棒:
將二段竹叉用橡皮筋綁緊

使用燭芯鐵座

將已過蠟的燭芯從鐵座底部的小洞穿出，並用鉗子使鐵座的鐵片夾緊燭芯。接著在鐵座塗上些許膠蠟將其固定於容器或模型的底部。

製作燭芯支撐棒

燭芯支撐棒可用來將燭芯固定於中心點，非常容易製作。將竹叉的尖端切除，然後將叉子切成兩段。接著將此兩段叉子的兩端用橡皮筋綁在一起，然後將支撐棒拉開來夾緊燭芯並使它固定於模型的中心。最後將支撐棒靠置在模型上方即可。

添加香水於蠟中

蠟燭香水都是濃縮物質精煉而成，且原料的標示包含蠟的成分，燃燒時會散發出香味。蠟燭香水的使用量隨著製造商的不同而改變，但是200克的白蠟至少約需要1湯匙左右的香水來使蠟燭散發出香氣。蠟燭香水是經過測試能在蠟中發揮出極佳的效果，所以不要嘗試使用一般的普通香水。

許多精油都能添加於蠟中，但應先做過測試後再加入。每100克白蠟加入5滴精油是基本的衡量標準，但是這會隨不同的精油而改變。香茅油、松木及玫瑰天竺葵精油都非常適合用來添加於蠟燭中，它們能在燃燒時散發出迷人的香氣。

如要添加精油於蠟燭中，必需先在一條已過蠟的燭芯上滴少許精油，然後點燃，測試它是否在燃燒時會產生不好的氣味。

在將蠟液倒入模型中前先將香水或精油拌入熔化的蠟液中。火如果太大會破壞香氣或使香水揮發。不要在硬模中加入香水，否則模型會被破壞。

熔平蠟燭底部

如果在蠟燭完成後，其底部呈現不平整情形，可用一張鋁箔紙覆蓋在鍋子的底部，然後用溫火加熱，接著再將蠟燭的底部放置於鋁箔紙上，靜待數秒，使蠟燭的底部熔化平整即可。鋁箔紙的作用是用來防止鍋子底部直接沾上被熔化的蠟。

重複使用製作後剩餘的蠟

製作蠟燭過程中剩餘的蠟塊可以再重覆利用，不會產生不必要的浪費，你甚至可以搜集蠟燭燃燒後殘餘的蠟塊再次製作蠟燭。如果重覆使用的蠟變髒，可以使用篩網過濾蠟液，瀝出雜質。

清洗使用後的工具

將剩餘蠟液倒入貯存容器後，趁蠟液還有餘溫時立即用廚房紙巾擦拭熔蠟器皿。如果器皿只有用來熔蠟的話，只需擦拭乾淨即可，不需再加以清洗。如果還要用平底鍋來烹煮食物，除了用紙巾將其擦拭乾淨外，需要再用熱肥皂水洗滌或放置於洗碗機中清洗。平底鍋中如尚有蠟液，千萬不要直接將它放入洗碗機中清洗，否則當蠟液凝固後，蠟塊可能會堵塞排水管。

模型中殘留的蠟應清洗乾淨後且不留任何痕跡，才能再於下次製作時使用，否則再次用模型製作的蠟燭會很難脫模；塑膠模型容易被刮傷，所以要小心清除。如果大量的蠟塊黏在模型裡，可將模型浸泡於80℃的肥皂水中，這樣蠟塊就會脫落。最後用一條浸泡過酒精的抹布將模型內裡擦拭乾淨。

清洗樹脂模時先將它由裡往外翻出，接著將殘留的蠟塊剝除，然後將它浸泡於熱肥皂水中清洗乾淨。

一般清洗方法

如果你在工作平台及周圍地面鋪一層報紙的話，清潔工作會更容易，以下是更多使清潔工作更容易的小祕方。

● 不要將熔化的蠟液倒入水槽中，否則凝固後的蠟塊會堵塞水管。

● 如果不小心將熔化的蠟液濺到衣服上，先儘量將蠟刮掉，然後用廚房紙巾覆蓋在被沾到的地方，用熱熨斗將蠟熔化使其被紙巾吸收，最後再將衣服用熱水清洗。

● 被蠟液沾到的地毯應用冰塊擦拭，接著儘量將蠟刮除，最後如上個步驟用熨斗處理。

● 要將滴在木頭表面的蠟清除的話，應輕輕的將蠟刮除；滴在金屬表面上的蠟，只需用熱水倒在蠟塊上即可清除。

簡易蠟燭

項目

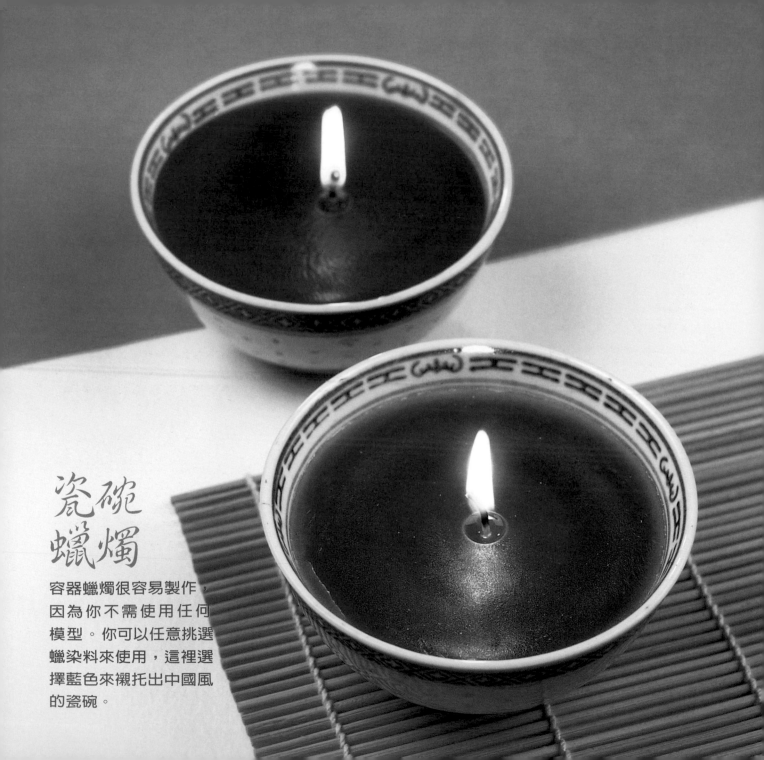

瓷碗
蠟燭

容器蠟燭很容易製作，
因為你不需使用任何
模型。你可以任意挑選
蠟染料來使用，這裡選
擇藍色來襯托出中國風
的瓷碗。

所需工具及材料

- ■ 一條適合直徑6公分蠟燭燭芯，長6公分，已過蠟
- ■ 燭芯鐵座
- ■ 膠蠟
- ■ 一個精美的瓷碗，直徑約10公分，深約5公分
- ■ 鉗子
- ■ 燭芯支撐棒

- ■ 150克白蠟
- ■ 15克（一大湯匙）軟蠟
- ■ 藍蠟染料
- ■ 熔蠟用的平底鍋或金屬製壺
- ■ 溫度計
- ■ 叉子

🕐 **所需時間** 約30分鐘加上先前的準備時間。

🗹 **祕訣** 容器蠟燭中的蠟在燃燒時會液化，所以需使用不易傾倒的燭芯鐵座。

📋 **變化作法** 試試在尚未將蠟倒入碗中前添加五滴薰衣草精油至蠟中，使其點燃後散發薰衣草香氣。

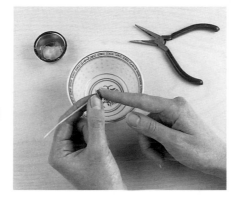

1 將燭芯繫於燭芯鐵座上，在燭芯鐵座的底部塗上些許膠蠟，然後將它固定於碗的底部，接著將燭芯頂端以燭芯支撐棒夾好，並確定將它固定於碗的中央。

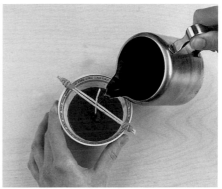

2 將白蠟及軟蠟熔在一起並加入藍色染料，當溫度到達80℃時，再將蠟倒入碗中填滿至距碗邊緣約1.5公分的高度。如果你的碗內緣頂端有圖案的話，只需將蠟倒至適當高度，如此才能突顯圖案。

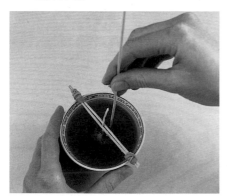

3 待蠟自然冷卻至其表面凝結且中心形成凹陷後，在燭芯周圍用竹叉往下刺入熔化的蠟中。接著將藍色的蠟重新加熱至80℃，然後再倒入碗中加滿至碗的邊緣。

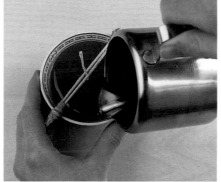

4 等蠟再次自然冷卻，並視情況所需再加滿蠟。不用擔心重覆倒入加熱的蠟會熔化已凝結的蠟而影響其外觀，因為這樣的情況在瓷碗中並不明顯。

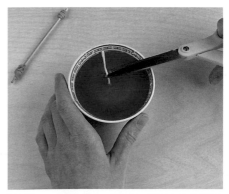

5 待蠟燭完全冷卻後，將燭芯支撐棒移開，並剪去多餘的燭芯，約留1.3公分即可。

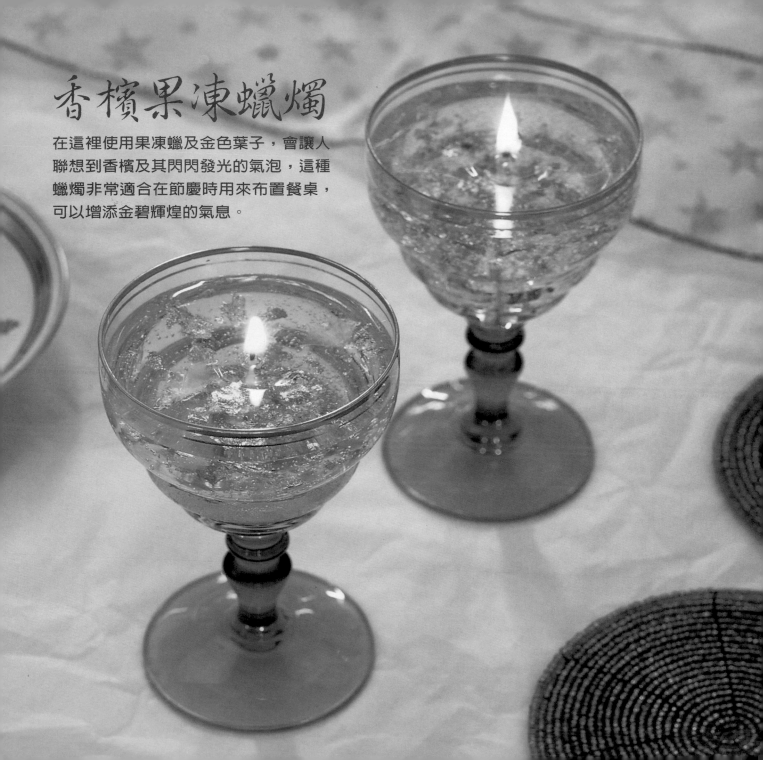

香檳果凍蠟燭

在這裡使用果凍蠟及金色葉子，會讓人
聯想到香檳及其閃閃發光的氣泡，這種
蠟燭非常適合在節慶時用來布置餐桌，
可以增添金碧輝煌的氣息。

所需工具及材料

- 一條適合5公分高蠟燭的燭芯，約為玻璃杯的深度再加上2.5公分，並已在熱果凍蠟液中過蠟。
- 燭芯鐵座
- 鉗子
- 酒杯
- 膠蠟
- 燭芯支撐棒
- 100克果凍蠟
- 熔蠟用的平底鍋或金屬製壺
- 叉子
- 裝飾用金屬葉片或不同顏色的碎紙片

所需時間 約30分鐘加上先前的準備時間。

祕訣 為了順利熔化果凍蠟，加熱溫度必需比石蠟還高，且果凍蠟很快就會凝固，所以不需再加滿蠟。

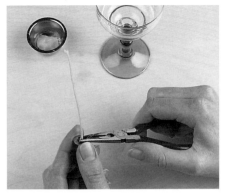

1 將燭芯穿入燭芯鐵座中，並用鉗子將鐵座口夾緊，使燭芯牢牢固定於鐵座。接著將燭芯立於杯中，鐵座底部塗上膠蠟固定於杯底。將燭芯以支撐棒夾好，並確定將它固定於酒杯的中央，然後將酒杯放置在烤箱中，加熱到80℃，約15分鐘。

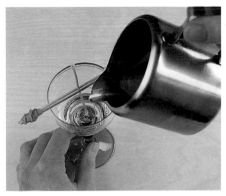

2 將果凍蠟放入平底鍋或金屬製壺中以溫火加熱，再將熔化的果凍蠟倒入酒杯中約1公分高，然後用叉子輕輕的攪拌讓其產生像香檳的氣泡。

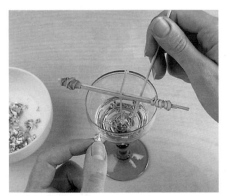

3 等候約10分鐘，讓果凍蠟凝固，再將少許金色葉片撒於果凍蠟表面，並用叉子均勻裝飾葉片，之後再倒入1公分高的果凍蠟，並重覆之前攪拌的動作，則葉片會懸浮於這兩層果凍蠟中。

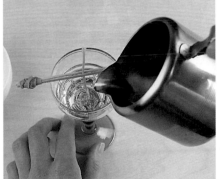

4 再重覆兩次同樣的動作，每次都倒入1公分高的果凍蠟，如此可防止葉片沉入杯底，並使其更均勻分散於果凍蠟中。

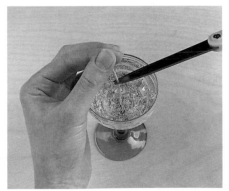

5 待果凍蠟完全凝固後，將燭芯支撐棒移開，並剪去多餘燭芯，留離表面6公厘即可。當燭芯點燃時，火焰的光芒會穿透果凍蠟照亮金色葉片。

鏤紋球形燭杯

精美的鏤紋設計玻璃杯襯托出容器蠟燭
之美。杯子外面貼上星星狀的貼紙，接
著表面以專業的玻璃用噴漆製造出蝕刻
的效果。記得在將熱蠟倒入玻璃容器前
一定要先將玻璃杯加溫過才行，以免杯
子破裂。

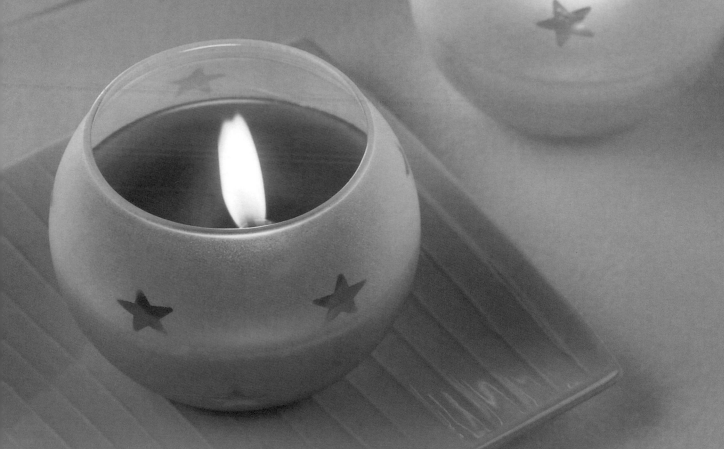

所需工具及材料

- 一個直徑約7.5公分的球形玻璃杯
- 酒精
- 布
- 星星貼紙
- 報紙
- 白紙
- 玻璃專用噴漆
- 一條適合直徑6公分、高6公分蠟燭的燭芯

- 燭芯鐵座
- 鉗子
- 膠蠟
- 燭芯支撐棒
- 100克白蠟
- 15克(1湯匙)軟蠟
- 紅蠟染料
- 熔蠟用的平底鍋或金屬製壺
- 溫度計
- 叉子

所需時間 約1小時加上先前的準備時間。

祕訣 玻璃專用噴漆可在一般手工藝材料專賣店購得,但也可以用玻璃彩繪用的霧面效果顏料代替。

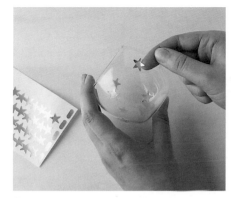

1 用酒精將玻璃杯擦拭乾淨。將星星貼紙輕輕的並有規律的貼在玻璃杯上,不用貼太緊以免稍後難以撕除。

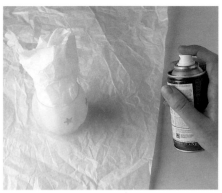

2 將玻璃杯放置在報紙上,接著將一張紙捲成管狀並塞入杯中防止噴漆進入,然後依據噴漆的使用說明對著玻璃杯噴上噴漆,最好能多重覆數次,否則顏色可能會不均勻。

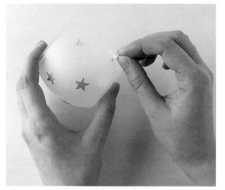

3 等待約10分鐘讓噴漆自然乾,接著將星星貼紙撕除,但要小心不要破壞剛噴好漆的部分。不要等太久才撕貼紙,否則會變得很難撕除。

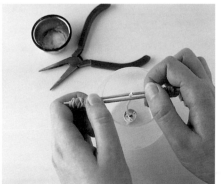

4 將燭芯過蠟並將它固定於燭心鐵座,接著用膠蠟塗上鐵座並固定於杯子中央,然後用支撐棒將燭芯夾好,再將杯子放置在烤箱中,加熱到90℃約10分鐘,以免在倒入熱蠟時使杯子出現裂痕。

5 接著將軟蠟倒入熱蠟中使其熔在一起,並且加入紅蠟染料使其變成粉紅色。依照第23頁製作瓷碗蠟燭的步驟2~5,將蠟逐一倒入,最後即可完成一個精美的容器蠟燭。

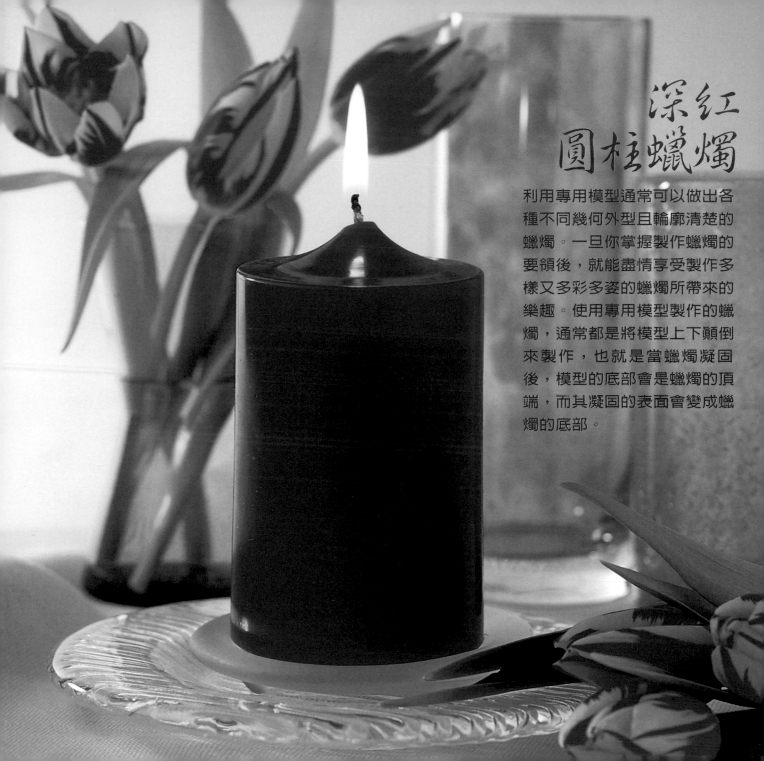

深紅
圓柱蠟燭

利用專用模型通常可以做出各種不同幾何外型且輪廓清楚的蠟燭。一旦你掌握製作蠟燭的要領後，就能盡情享受製作多樣又多彩多姿的蠟燭所帶來的樂趣。使用專用模型製作的蠟燭，通常都是將模型上下顛倒來製作，也就是當蠟燭凝固後，模型的底部會是蠟燭的頂端，而其凝固的表面會變成蠟燭的底部。

所需工具及材料

- ■ 一個適合製作高10公分、直徑6公分的圓柱形蠟燭模型
- ■ 一條適合直徑6公分蠟燭的燭芯，長15公分，已過蠟
- ■ 模型黏膠
- ■ 燭芯支撐棒
- ■ 20克（2湯匙）硬酯
- ■ 紅蠟染料
- ■ 熔蠟用的平底鍋或金屬製壺
- ■ 200克白蠟
- ■ 溫度計
- ■ 容器一個（用來裝模型）
- ■ 水浴器（自行斟酌是否添加）
- ■ 叉子

🕐 **所需時間** 約30分鐘並加上先前的準備時間。如果有用水浴器，蠟燭會凝固得更快。

◢ **祕訣** 當加滿蠟時要小心不要溢出，否則蠟可能會破壞已凝固的蠟燭表面。

1 將已過蠟的燭芯穿過模型底部的洞，接著用模型黏膠將燭芯封緊。

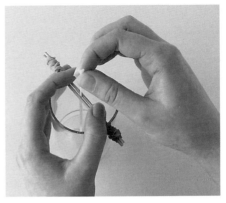

2 將燭芯用支撐棒夾緊，並將支撐棒緊靠模型，如此一來燭芯才會緊緊且筆直的立於模型中心。

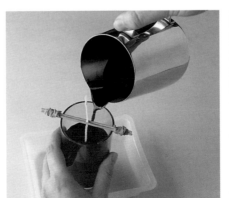

3 將硬酯與紅蠟染料熔在一起，再倒入蠟，繼續將蠟加熱至80℃。將模型放置一容器中，以免蠟從模型黏膠的縫隙中滲漏，接著將蠟倒入模型裡，直至低於頂端約1.3公分的高度。輕拍模型外部來消除裡面的氣泡，然後將模型放置一旁待其冷卻。

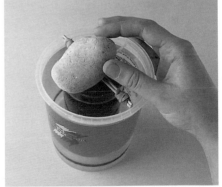

4 如果想加速蠟燭冷卻，可將模型放入冷水中，同時也可以讓蠟燭的表面在完成後更加有光澤。進行此步驟時要確定冷水的高度和模型內的蠟一樣高，否則完成後蠟燭會有一圈痕跡，必要時拿塊石頭壓住模型以防止其浮動。

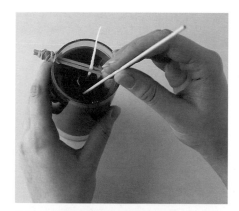

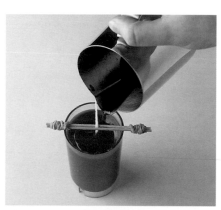

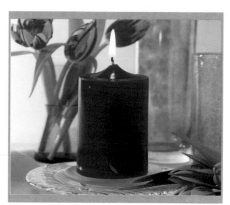

5 模型放入冷水中約10或30～40分鐘後（視室內溫度而定），蠟的表面會凝結一層約3公釐厚的薄膜，且蠟燭的中心會下陷，接著用叉子在燭芯周圍往蠟燭中心刺數個洞，再加入80℃的熱蠟。

6 等模型冷卻至蠟燭中心處再次形成下陷，再用叉子在燭芯周圍刺數個洞，並如之前的步驟再加入熱蠟。如果想要製作更大的蠟燭，加蠟的動作就要再重覆一次。加完蠟後將蠟燭放在一旁等待數個小時或甚至一晚，讓它自然凝固。

疑難排解說明

● 蠟燭外有白色的水平線＝倒入蠟時蠟的溫度不夠熱
● 塑膠模型損壞或是模型內形成混濁的狀態＝倒入過熱的蠟或是有使用香水、精油
● 無法將模型內的蠟燭拉出＝沒有使用硬酯、倒入不夠熱的蠟、忘記輕拍模型將氣泡消除或沒有使用白蠟油或甘油、製作蠟燭前沒有將模型清洗乾淨、蠟燭尚未完全冷卻
 解決方法：
 製作完成後將模型放置一晚，如果還是很難脫模，將模型放入冷凍庫約15分鐘，就應該較容易脫模了。最後的方法是：將模型放入溫度約為70℃的烤箱裡，等蠟慢慢熔化，之後將模型清洗乾淨，再重新製作蠟燭。
● 點燃蠟燭時只傾向一側燃燒＝製作時燭芯沒有固定於模型中心
● 蠟燭中有裂縫＝模型放入冷水中冷卻時使用過冷的冷水、加蠟時蠟的溫度過高
● 蠟燭的表面有很多微小的洞＝倒入蠟時蠟的溫度過熱

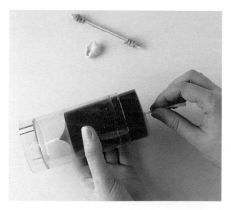

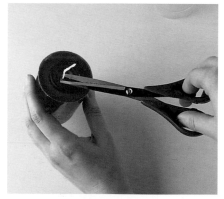

7 當蠟燭完全冷卻後，將模型黏膠及支撐棒移除。接著拉住蠟燭底部的燭芯，輕輕的將蠟燭拉出，此時蠟燭應該能輕易的滑出模型。如遇到困難，請參見疑難排解說明。

8 將蠟燭底部多餘的燭芯剪去，視需要將蠟燭底部熔平，接著將蠟燭頂端的燭芯修剪至1.3公分長。

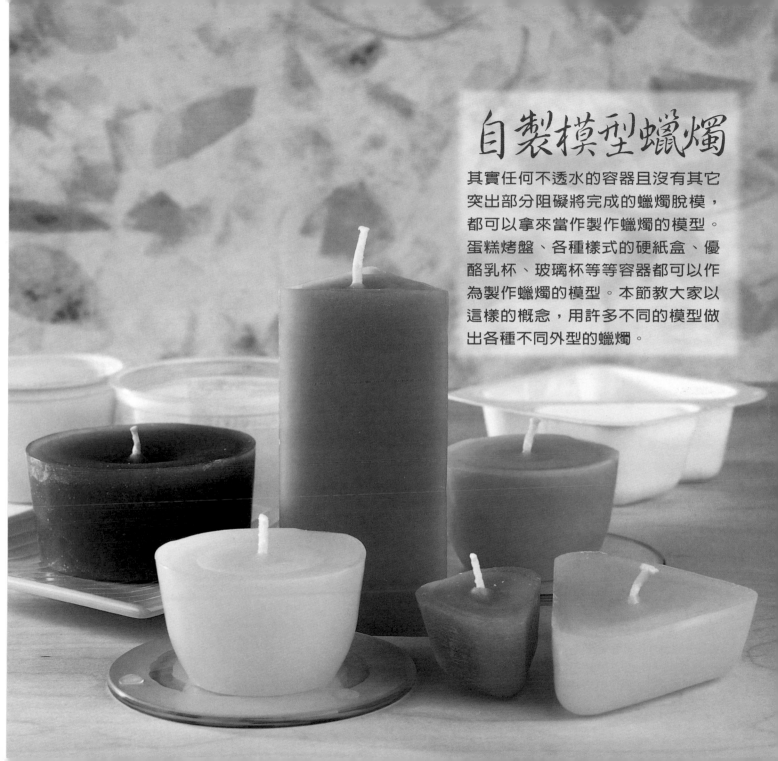

自製模型蠟燭

其實任何不透水的容器且沒有其它突出部分阻礙將完成的蠟燭脫模，都可以拿來當作製作蠟燭的模型。蛋糕烤盤、各種樣式的硬紙盒、優酪乳杯、玻璃杯等等容器都可以作為製作蠟燭的模型。本節教大家以這樣的概念，用許多不同的模型做出各種不同外型的蠟燭。

土耳其藍蠟燭

夢幻般的水色蠟用
來製作此種典雅的
長柱狀蠟燭,再加
上它那令人喜愛的
設計,更讓人愛不
釋手。要製作此種
蠟燭所需使用的樹
脂軟模型有很多種,
因此這種蠟燭對初
學者而言一點都不
困難。

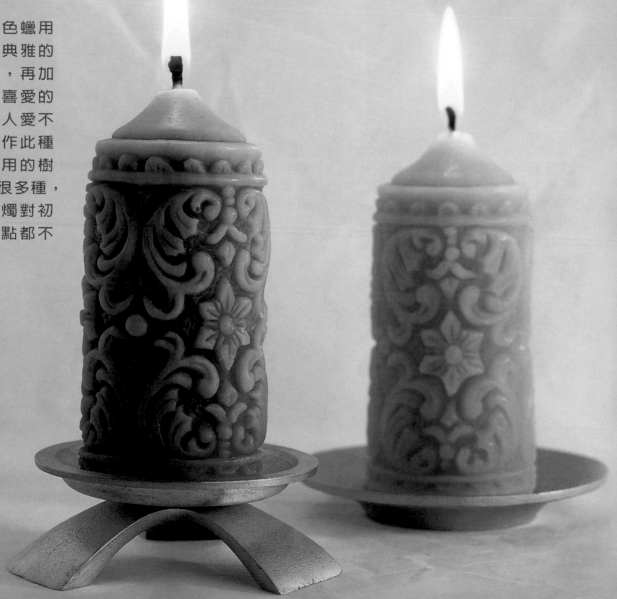

所需工具及材料

- 樹脂軟模型，約11公分高、直徑5公分
- 沙拉油（或是脫膜劑）及一支刷子
- 廚房紙巾
- 燭芯針
- 一條適合直徑5公分蠟燭的燭芯，
 長15公分，並已過蠟
- 模型黏膠
- 200克白蠟
- 1 平湯匙聚合物
- 藍蠟及綠蠟染料
- 熔蠟用的平底鍋
- 溫度計
- 紙板模型支撐架
- 用來放置模型支撐架及模型的容器
- 叉子

所需時間 30分鐘並加上蠟燭所需冷卻時間。

祕訣 完成後你需要用力將樹脂軟模型拉開，才能將蠟燭脫模，但要小心別把模型扯壞或將蠟燭折斷。

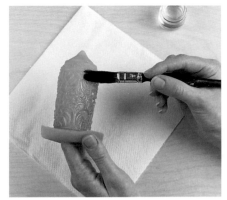

1 將樹脂模型由內往外翻，然後在模型內層及隙縫處塗滿沙拉油，接著用廚房紙巾擦去多餘的油以免破壞蠟燭完成後的表面，之後再將模型翻回原本的樣子。

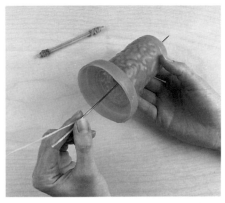

2 用燭芯針將已過蠟的燭芯由模型內穿透其頂端，如果是第一次使用此模型，那麼就必需將模型刺穿一個洞，才能穿過燭芯。

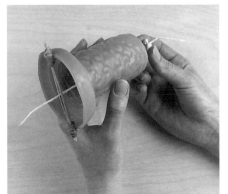

3 將燭芯的另一端用支撐棒夾緊，接著將燭芯往頂端的方向拉，直到支撐棒緊靠著模型頂端，且燭芯在模型中緊緊的被拉直為止，然後用模型黏膠將在支撐棒另一端的燭芯封緊。

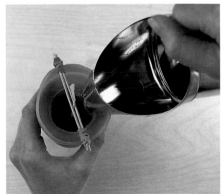

4 將白蠟及聚合物熔在一起，並加入相等分量的藍蠟及綠蠟染料，這樣才能製作出淺藍綠色的蠟燭。當蠟加熱至80°C後，將它倒入模型中，加滿至有圖案的高度即可。

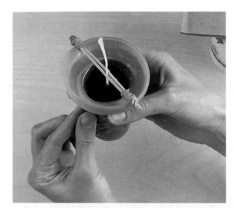

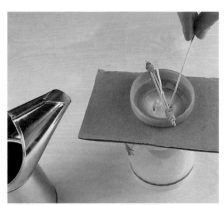

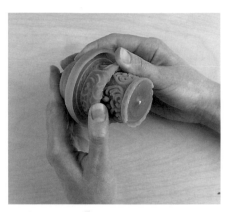

5 用手擠壓模型來消除氣泡，接著用紙板支撐架將模型架住，然後將模型放入容器中待其冷卻。如果希望蠟燭快速冷卻，你也可以加入冷水來快速冷卻定型，但此步驟也可省略。

6 待蠟冷卻約15分鐘後且蠟的中心也形成下陷，用叉子在燭芯周圍刺穿，接著再倒入加熱至80℃的熱蠟至模型原本的高度。當蠟燭再次冷卻後，視情況再次灌蠟，然後再讓蠟自然完全冷卻。

7 將模型黏膠及支撐棒移開，並將多餘燭芯剪去使其和蠟燭底部成水平。接著在模型外面塗上肥皂水當做潤滑劑，然後將模型往外翻開使蠟燭脫模。脫模後，剪去多餘的燭心並將蠟燭底部熔平。

你可以用樹脂模型做出擁有精美圖案設計的長柱狀蠟燭。製作時，如同第5步驟，用手擠壓模型來消除氣泡是不可少的步驟，否則完成後的蠟燭圖案很有可能會布滿氣泡。

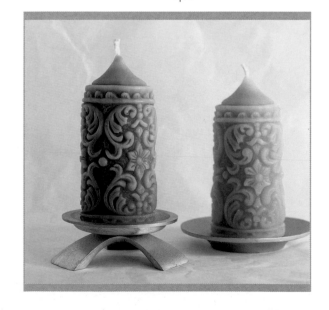

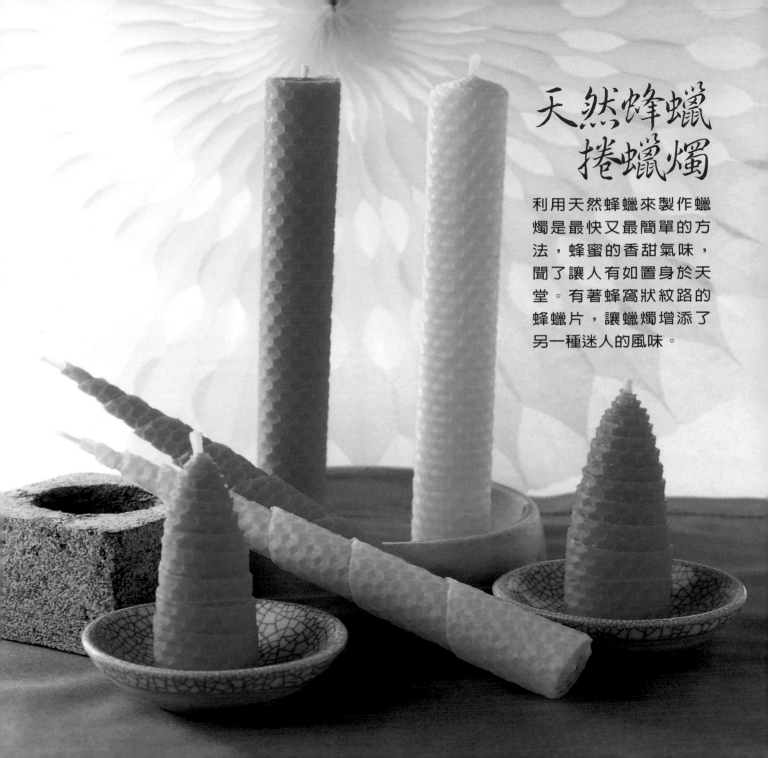

天然蜂蠟
捲蠟燭

利用天然蜂蠟來製作蠟
燭是最快又最簡單的方
法，蜂蜜的香甜氣味，
聞了讓人有如置身於天
堂。有著蜂窩狀紋路的
蜂蠟片，讓蠟燭增添了
另一種迷人的風味。

所需工具及材料

簡易蜂蠟卷製作材料：

- 一張蜂蠟片
- 一條適合直徑2.5公分蠟燭的燭芯，25公分長，並已過蠟

小型蜂蠟卷製作材料：

- 2張蜂蠟片
- 一把銳利的刀
- 切割墊板
- 一把長尺
- 一條適合直徑3.8公分蠟燭的燭芯，12公分長，並已過蠟

所需時間　製作簡易蜂蠟卷只需約10分鐘；而錐形且粗短的蜂蠟卷也只需多一點的時間來製作。

祕訣　在溫暖的室內製作蜂蠟卷，如此蜂蠟片才能輕易的捲起；或者用吹風機的熱風，也能使蜂蠟片在寒冷的天氣保持柔軟。

變化作法　市售的蜂蠟片除了原有的天然色外，也有其他顏色的染色蜂蠟片，你可以試著用不顏色的蜂蠟片來做出大小不同，且多層顏色的錐形蜂蠟卷。

簡易蜂蠟卷

1 將已過蠟的燭芯放在蜂蠟片寬度較短一端的邊緣，並使燭芯超出蜂蠟片約1.3公分。接著將蜂蠟片前3公厘的部分捲起，並用力將燭芯緊緊的包住。

2 再緊緊的將蜂蠟片捲起，並確保其兩端的邊緣對齊，否則完成後的蜂蠟卷無法站立。

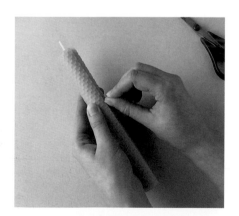

3 最後用指甲施力，使蜂蠟片的邊緣處能穩固黏合，然後將燭芯修剪至1.3公分長。

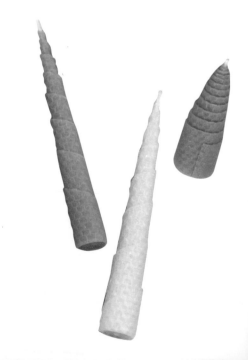

錐形蜂蠟卷

小錐形蜂蠟卷

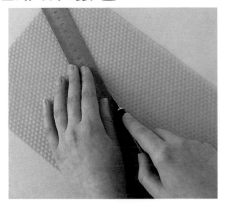 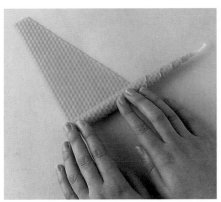 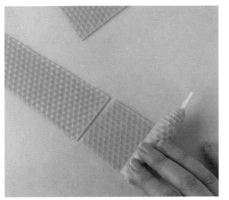

1 將蜂蠟片放置木板上，並以斜對角方向且離對角約1.3公分，將蜂蠟片一分為二，二張蜂蠟片大小相同，如此就可以製作二條錐形蜂蠟卷了。

2 將已過蠟的燭芯放在錐形蜂蠟片的底部，然後如同之前的方法將蜂蠟片往頂點的方向捲起，儘量使蠟片平整，接著用指甲將螺旋狀邊緣施力壓緊，使蜂蠟片黏合。

1 放兩片蜂蠟片放在切割板上，尾端對著尾端，將一把長尺以較小的角度斜放在兩片蜂蠟片上。較長的一端約10公分長，而較短的一端約為3公分長。用刀子沿著長尺割開蜂蠟片，多餘的蜂蠟片可以留待下次製作蠟燭時使用。將已過蠟的燭芯放在第一片蠟片較長的一端的邊緣，並超出斜角一些，按照之前的步驟將蠟片包住燭芯再捲起來。當你捲到快結束時，將第一片蜂蠟和第二片接連起來，然後繼續緊緊的捲至尾端，最後用指甲將蜂蠟片的邊緣用力壓緊，接著將燭芯修剪至1.3公分長，這樣就可以製作出一個可愛的小錐形蜂蠟卷了。

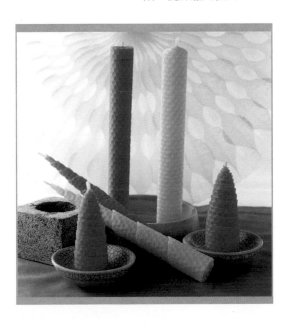

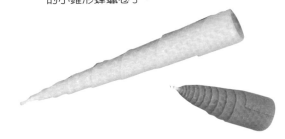

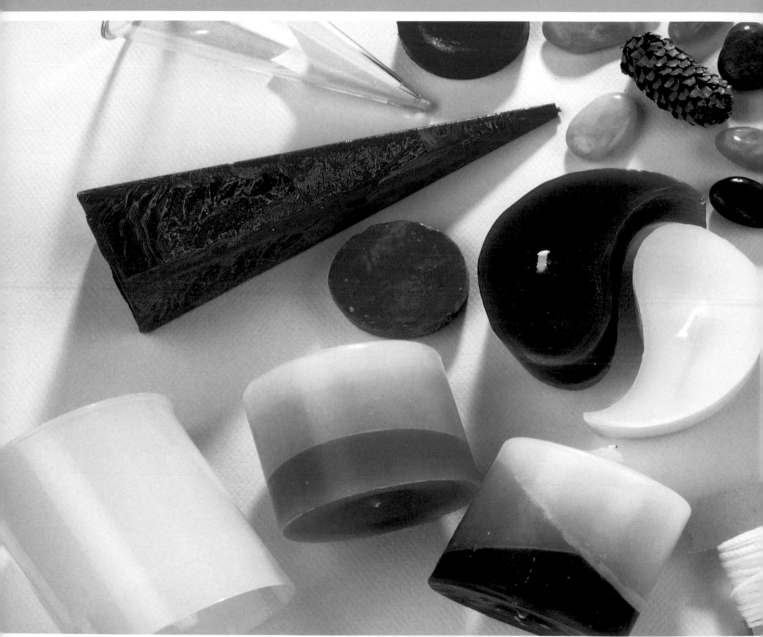

模型蠟燭

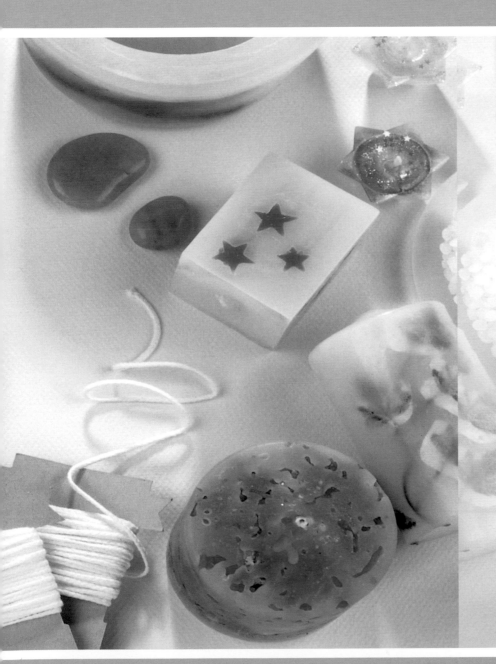

咖啡奶油雙層蠟燭

製作這種蠟燭只需將模型傾斜再倒入不同顏色的蠟即可完成。每一層蠟在模型內以另一個角度傾斜，前部分凝固後，再將另一種不同顏色的蠟倒入模型裡，完成後即可看到層次之美。

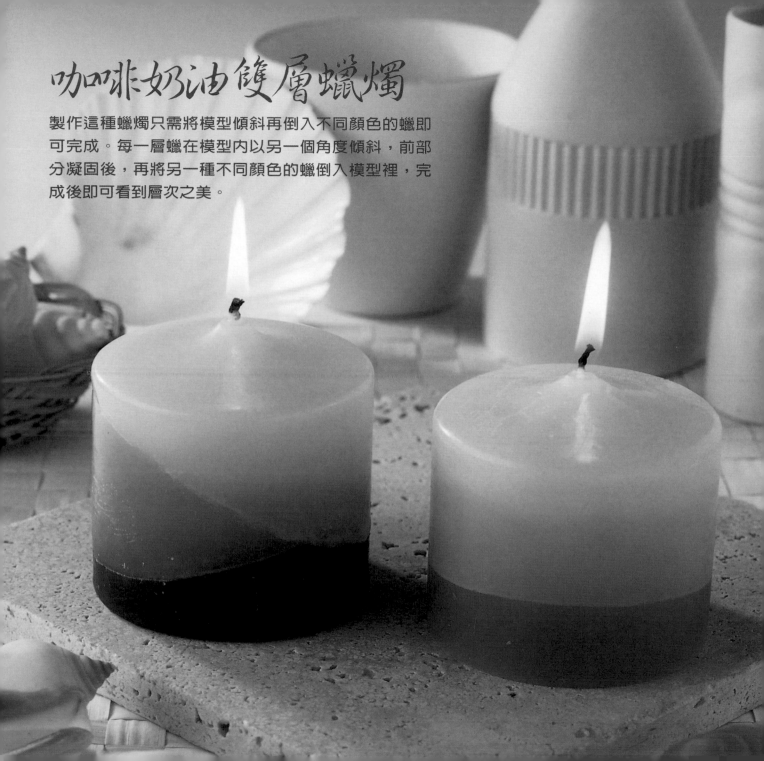

所需工具及材料

- ■ 一個7公分高、直徑7.5公分的圓柱模型
- ■ 一條適合6.5公分高蠟燭的燭芯，並已過蠟
- ■ 模型黏膠
- ■ 燭芯支撐棒
- ■ 一個比模型大的碗，裝滿沙子或泥土
- ■ 250克白蠟
- ■ 25克硬酯
- ■ 熔蠟用的平底鍋或金屬製壺
- ■ 溫度計
- ■ 棕色蠟染料，分量足夠用來加入150克的白蠟
- ■ 叉子

🕐 **所需時間** 約30分鐘並加上先前的準備時間。

△ **祕訣** 製作這種蠟燭非常容易，因為只需使用一種染料，隨著一層層蠟的增加，再增加染料即可使蠟的顏色加深。如果想要做出多色彩的多層蠟燭，可以試試使用各種不同顏色，使對比更強烈。

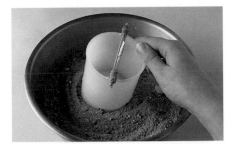

1 將燭芯放入模型中（請參見第29頁）並用燭芯支撐棒夾好，接著將模型放置於裝滿沙的碗中，使其傾斜且穩固的埋於沙中。

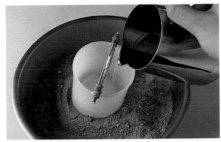

2 將白蠟及硬酯熔在一起，但不要加入染料，因為第一層蠟應為白色。當蠟加熱至80℃時，將蠟倒入模型中約1/3滿即可，其表面會因為模型而呈現某種角度的傾斜。

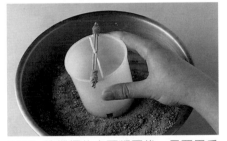

3 待蠟燭的表面凝固後，只要用手指輕壓測試其表面的軟硬度即可。接著將模型以相反角度傾斜再次置入沙中。進行此動作時請注意蠟的表面，如果蠟還很軟，它會突然膨脹接著下陷。

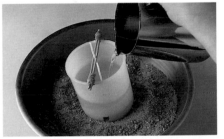

4 將剩餘的蠟重新加熱並加入適量的染料將蠟染成淡棕色。當蠟加熱至80℃時，將蠟倒入模型中，高度離第一層蠟約1公分，然後再次如前項步驟待蠟冷卻。

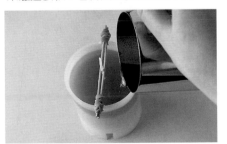

5 當第二層蠟凝固且硬度較堅硬時，再次把蠟加熱並加入剩下的棕色染料，將蠟染成更深的棕色，並且加熱至80℃，然後灌蠟至模型中。

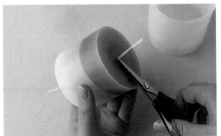

6 待蠟燭自然冷卻且其表面形成下陷後，用叉子在蠟燭中心穿刺，接著再次倒入深棕色蠟加滿模型，待其完全冷卻後將蠟燭脫模，將燭芯修剪至1.3公分長，並視情況將蠟燭底部熔平。

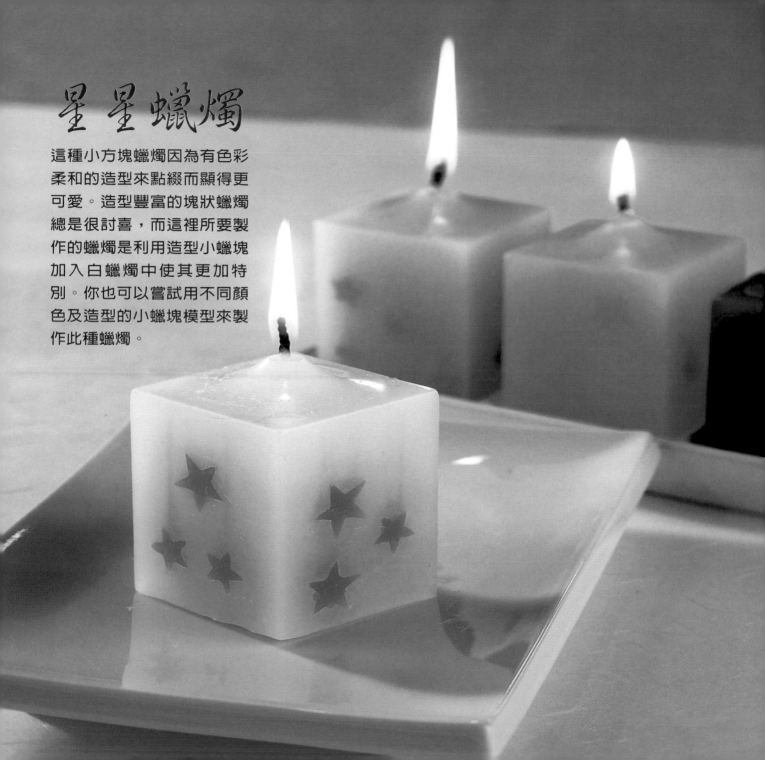

星星蠟燭

這種小方塊蠟燭因為有色彩柔和的造型來點綴而顯得更可愛。造型豐富的塊狀蠟燭總是很討喜,而這裡所要製作的蠟燭是利用造型小蠟塊加入白蠟燭中使其更加特別。你也可以嘗試用不同顏色及造型的小蠟塊模型來製作此種蠟燭。

所需工具及材料

- 鋁箔紙
- 淺盤
- 50克白蠟（製作星星蠟塊）
- 1湯匙微粒硬蠟
- 熔蠟用的平底鍋或金屬製壺
- 藍蠟染料
- 1公分及1.3公分寬的星星切割模型
- 高8公分、寬5公分的方塊蠟燭模型
- 一條適合5公分高、直徑5公分蠟燭的燭芯，並已過蠟
- 模型黏膠
- 200克白蠟
- 20克硬酯
- 溫度計
- 水浴器
- 叉子

🕐 **所需時間** 45分鐘並加上蠟燭冷卻所需時間。

🔺 **祕訣** 利用微粒硬蠟來製作星星蠟塊是為了在灌入白蠟時，使星星蠟塊不受熱度影響而被熔化，如果你沒有微粒硬蠟，也可以使用更多的硬酯來替代。

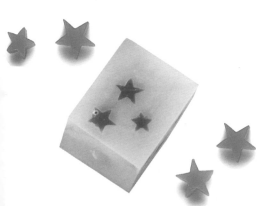

1 將邊長10公分的鋁箔紙四邊以1.5公分高摺起，使其成為一個小淺盤，並用手將四個角捏緊成形，接著將它放置淺盤中以免稍後灌蠟時滲漏。

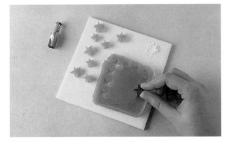

3 將蠟塊取出並儘量在蠟尚未完全變硬之前，用模型切割器來切割蠟塊，製作約12顆星星造型蠟塊。

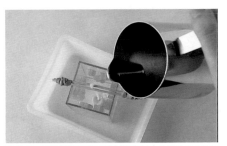

5 將燭芯固定於模型內，且要小心不要讓星星蠟塊脫落。接著將200克的白蠟加上硬酯一起熔化並加熱至80℃，再將蠟灌入方塊模型至離頂端約6公厘的高度，然後立即將模型放入冷水中使其快速冷卻以免星星蠟塊被熔化。

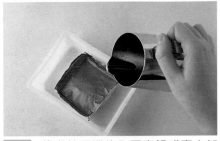

2 將微粒硬蠟放入平底鍋或壺中加熱熔化，接著加入白蠟及藍蠟染料並均勻攪拌，使其變成淺藍色，然後將熔化的蠟倒入鋁箔紙淺盤中並等待其冷卻，在軟硬適中時將蠟塊取出。

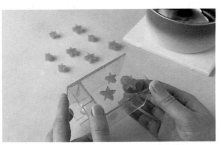

4 將每顆星星輕壓於平底鍋使一側平坦且稍微熔化，然後迅速將星星蠟塊施力壓於方塊模型的內部，以便讓已稍微熔化的蠟塊黏住。

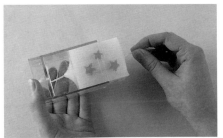

6 待蠟自然冷卻且中心處形成凹陷後，再如往常的方法用叉子刺穿並再灌蠟。當蠟燭完全冷卻後，將蠟燭脫模，然後修剪燭芯並熔平底部。

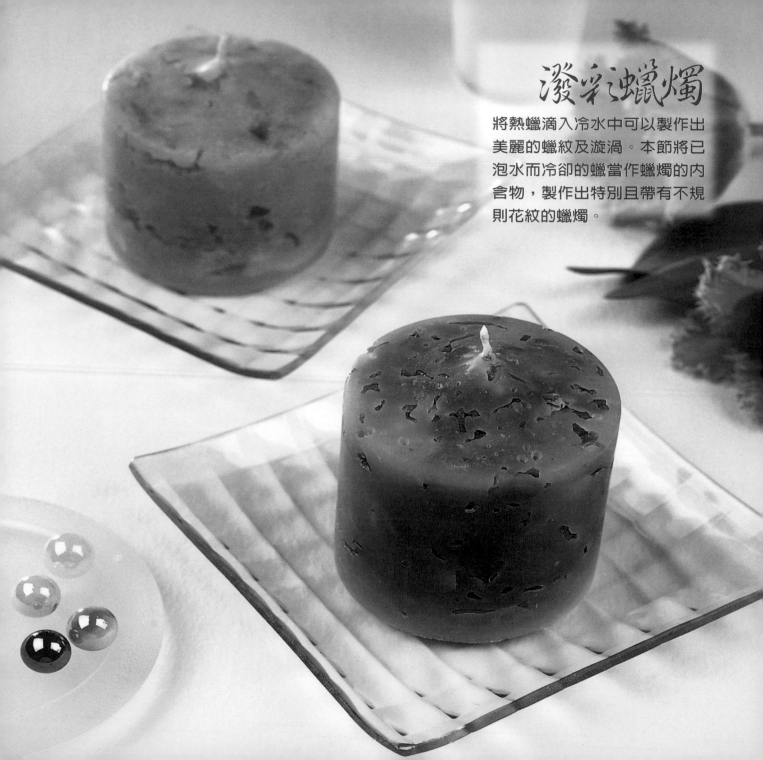

潑彩蠟燭

將熱蠟滴入冷水中可以製作出
美麗的蠟紋及漩渦。本節將已
泡水而冷卻的蠟當作蠟燭的內
含物,製作出特別且帶有不規
則花紋的蠟燭。

所需工具及材料

- 50克白蠟
- 1湯匙微粒硬蠟
- 藍蠟及黃蠟染料
- 熔蠟用的平底鍋或金屬製壺
- 一碗冷水
- 抹布
- 高7公分、寬7公分的柱狀模型

- 一條適合直徑7公分蠟燭的燭芯，並已過蠟
- 燭芯鐵座
- 模型黏膠
- 200克白蠟
- 20克（2湯匙）硬酯
- 溫度計
- 水浴器

所需時間 約30分鐘並加上蠟燭冷卻所需時間。

祕訣 利用微粒硬蠟來製作水漾蠟紋，是為了在灌入白蠟時不受熱度影響而被熔化。

1 將50克的白蠟和微粒硬蠟與適量的藍蠟染料混在一起並熔化。使用水壺將一半量的蠟緩緩倒入裝了冷水的碗中，蠟會在水中快速變硬、凝固，變成水波狀蠟紋，接著將蠟紋從水面舀起並放置抹布上待其乾燥。

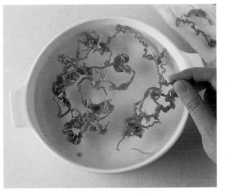

2 將黃蠟染料加入剩餘的藍蠟染料使其變成綠色，再重覆之前的步驟，製作綠色的水波狀蠟紋。

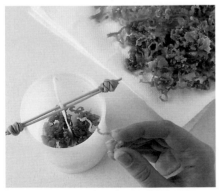

3 將燭芯放置模型底部並用黏膠封緊，接著將模型裝滿水波狀蠟紋，使蠟紋圍繞燭芯。你也可以製作有顏色的蠟層或是隨意將不同顏色混色也可以。

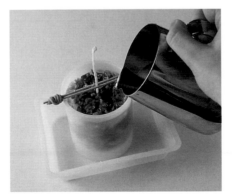

4 將200克白蠟和硬酯一起熔化。當蠟的溫度加熱至82℃時，將蠟倒入模型中，加滿至接近頂端即可，再將蠟以冷水快速冷卻。

5 當蠟冷卻且燭芯周圍形成凹陷後，再次將80℃的熱蠟灌入模型，此時蠟燭會因為水波狀蠟紋而比一般蠟燭更快冷卻。等待蠟燭完全冷卻再脫模，最後修剪燭芯並熔平蠟燭底部。

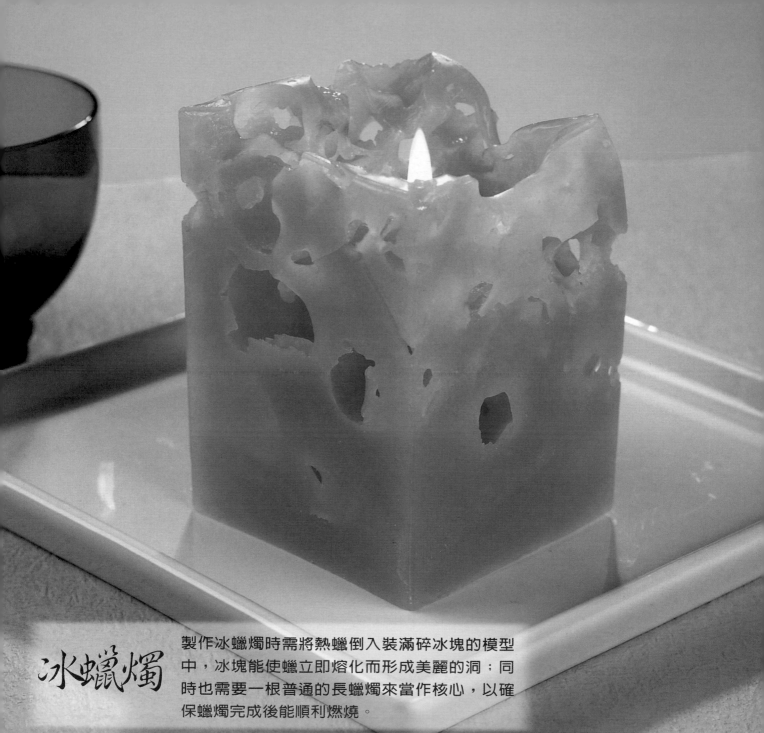

冰蠟燭

製作冰蠟燭時需將熱蠟倒入裝滿碎冰塊的模型
中，冰塊能使蠟立即熔化而形成美麗的洞；同
時也需要一根普通的長蠟燭來當作核心，以確
保蠟燭完成後能順利燃燒。

所需工具及材料

- 一個1公升大的果汁空盒
- 一把銳利的剪刀
- 膠帶
- 一把銳利的刀
- 切割墊板
- 一根15公分的長蠟燭
- 冰塊，約500毫升
- 一條舊毛巾
- 槌子
- 300克白蠟
- 30克（約3湯匙）硬酯
- 紫羅蘭色蠟染料
- 熔蠟用的平底鍋或金屬製壺
- 溫度計
- 碗

🕐 **所需時間**　30分鐘並加上蠟燭冷卻所需時間。

⚠ **祕訣**　製作此蠟燭時需使用一個果汁紙盒，但也可以使用一般的蠟燭模型。

冰蠟燭的洞最好能在模型的底部形成，就如使用專用模型製作蠟燭，完成後蠟燭上面的表層為模型的底部。

1 將果汁盒的上層剪去，剩下的盒子約高13公分。將果汁盒洗乾淨並晾乾，晾乾後將果汁盒的周圍用膠帶黏緊。

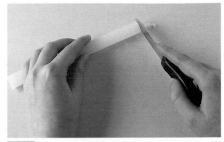

2 用一把銳利的刀子在切割板上將長蠟燭頂端的蠟切除，使其露出更長的燭芯，接著也切除底部的蠟，使其放入果汁盒中的高度約離頂端2公分高。

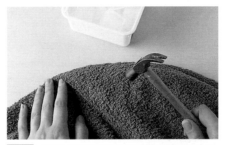

3 將冰塊用毛巾包起來並用槌子小心敲碎，最好是約2公分或更小的碎冰塊。

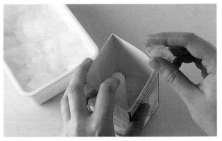

4 將長蠟燭立於果汁盒中心，頂端朝下，接著將碎冰塊倒入，布滿長蠟燭四周使蠟燭能站穩。將碎冰塊倒滿，與長蠟燭的底部一樣高即可。

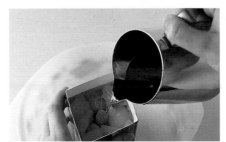

5 將白蠟和硬酯加上適量的染料熔在一起，使其變成淡淡的紫羅蘭色，然後加熱至100℃。將模型放置碗中以免倒入蠟時滲漏，接著將熱蠟倒入模型，加滿至長蠟燭底部的高度。

6 待蠟燭自然冷卻約一小時（不需要再加滿蠟）。用碗承接將果汁盒撕下來後的水滴，接著在長蠟燭頂端將燭芯由蠟中抽起，然後等待蠟燭自然乾燥一夜後即可點燃。

霜狀浮水蠟燭

浮水蠟燭總是帶著如魔法般的美感，也許正是因為它結合了火與水而構成其迷人之處。用亮粉及亮片裝飾的小星星浮水蠟燭，燃燒時能產生很棒的效果。

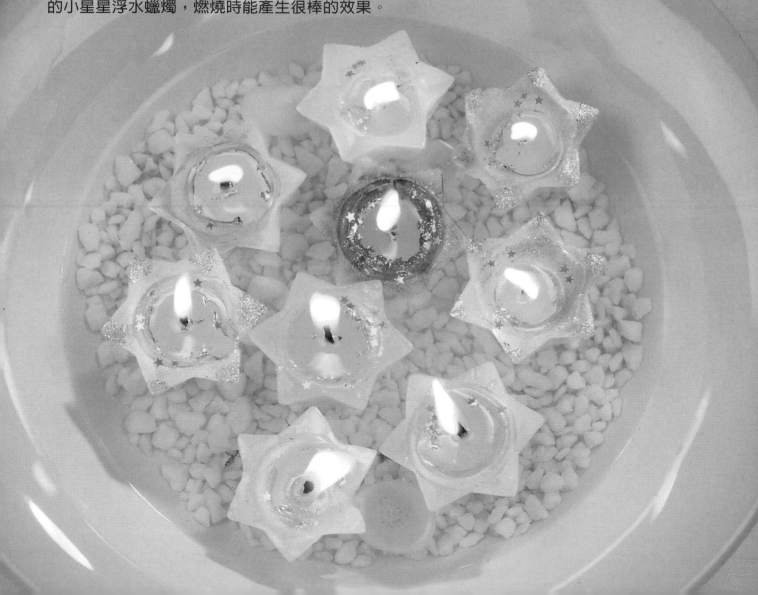

所需工具及材料

製作6個星星浮水蠟燭，
每個約5公分寬、2.5公
分高：

- 星星模型
- 1/2湯匙的微粒硬蠟
 （自行斟酌是否添
 加）
- 熔蠟用的平底鍋或
 金屬製壺
- 100克白蠟
- 10克（1湯匙）硬
 酯
- 溫度計
- 小水壺
- 叉子
- 一條適合直徑2.5公
 分蠟燭的燭芯，已
 過蠟並剪成六段，
 每一段4公分長
- 亮粉
- 小支水彩筆
- 裝飾用閃亮飾物
- PVA膠
- 小星星亮片

所需時間 30分鐘並加上蠟燭冷卻所需時間。

祕訣 製作浮水蠟燭所使用的模型有許多不同的形狀，只要蠟燭的寬度比高度長都可當作浮水蠟燭。

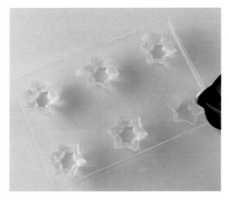

1 如果有使用微粒硬蠟，先將它在平底鍋加熱熔化。將白蠟與硬酯熔在一起並加熱至80℃，再將蠟注入小水壺後倒入星星模型中，將蠟加滿每個模型的頂端下緣，接著將模型放置一旁待其冷卻。

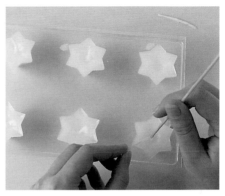

2 當蠟的中心形成凹陷且表面凝結一層膜時，用叉子往每個蠟燭的中心刺穿，再立即將燭芯插入中心，等待10分鐘讓蠟燭冷卻。

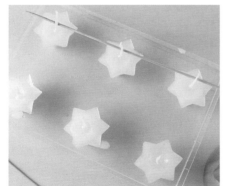

3 將每個模型再加滿些許加熱至80℃的熱蠟，剛倒入的熱蠟會在中心處形成小凹陷，如果燭芯搖搖欲墜，再將模型放置一旁待其冷卻數分鐘，然後再用鉗子將燭芯拉起使其站立。

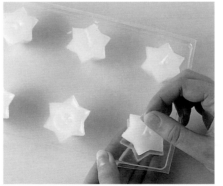

4 當蠟燭完全冷卻後，將每個蠟燭脫模。將平底鍋加熱然後輕輕的將蠟燭底部熔平，如此一來可將底部封緊以免放置水中時水可能會跑進蠟燭而使其熄滅，最後修剪燭芯。

5 將每個蠟燭用水彩筆在表面塗滿亮粉，接著用PVA膠將亮片黏在每個蠟燭的表面。

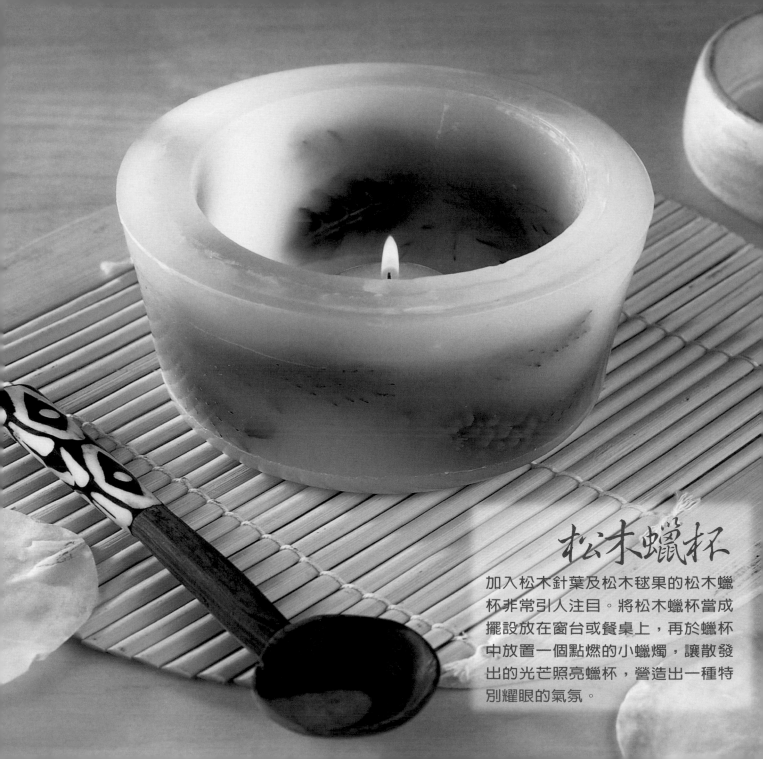

松木蠟杯

加入松木針葉及松木毬果的松木蠟
杯非常引人注目。將松木蠟杯當成
擺設放在窗台或餐桌上，再於蠟杯
中放置一個點燃的小蠟燭，讓散發
出的光芒照亮蠟杯，營造出一種特
別耀眼的氣氛。

所需工具及材料

- 沙拉油及刷子
- 塑膠碗或冰淇淋桶，直徑約15公分寬
- 另一個小塑膠碗，直徑約10公分寬
- 廚房紙巾
- 450克白蠟
- 熔蠟用的平底鍋或金屬製壺
- 溫度計
- 數根小松木樹枝
- 數個松木毬果，並以縱向切成兩半
- 叉子
- 鋁箔紙
- 小蠟燭

🕐 **所需時間**　45分鐘並加上蠟燭冷卻所需時間。

⚠️ **祕訣**　新鮮摘下的松木毬果在蠟中能完善保存，且蠟杯能持續使用數個月。
你也可以加入乾燥花或絲花（人造花的一種），但要避免使用鮮花，因為它會在蠟燭中腐爛。

1 將大塑膠碗內層塗滿沙拉油並將多餘的油用紙巾拭去，小塑膠碗的外層一樣用油塗滿。

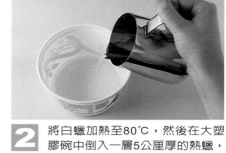

2 將白蠟加熱至80℃，然後在大塑膠碗中倒入一層5公厘厚的熱蠟，將模型放置一旁待其冷卻。

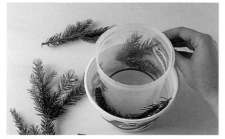

3 將小塑膠碗放入大碗的中心，接著將松木樹枝放置在小碗與大碗的空隙中，並將切成兩半的松木毬果塞在樹枝間，松木毬果的切割面要緊貼小碗。

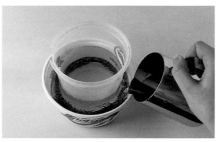

4 將小碗裝滿水使其不浮動，接著再次將蠟加熱至80℃，然後將蠟倒入塞滿松木的空隙中，加滿至大碗邊緣下方的高度即可。如果松木樹枝浮起的話，用鉗子將它往下壓。

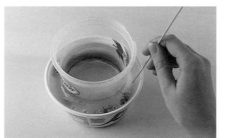

5 約20分鐘後，蠟表面的中心處會形成凹陷，用叉子將中心凹陷之處刺穿然後再灌入更多熱蠟，當蠟冷卻後再重覆此步驟。

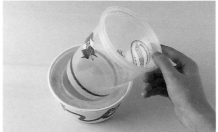

6 待蠟杯完全冷卻後，將小碗取出並將蠟杯脫模，再用一張已在平底鍋加熱過的鋁箔紙將蠟杯的杯口熔平。使用此蠟杯時需將它放在隔熱墊上，然後點燃一個小蠟燭放置蠟杯中即可。

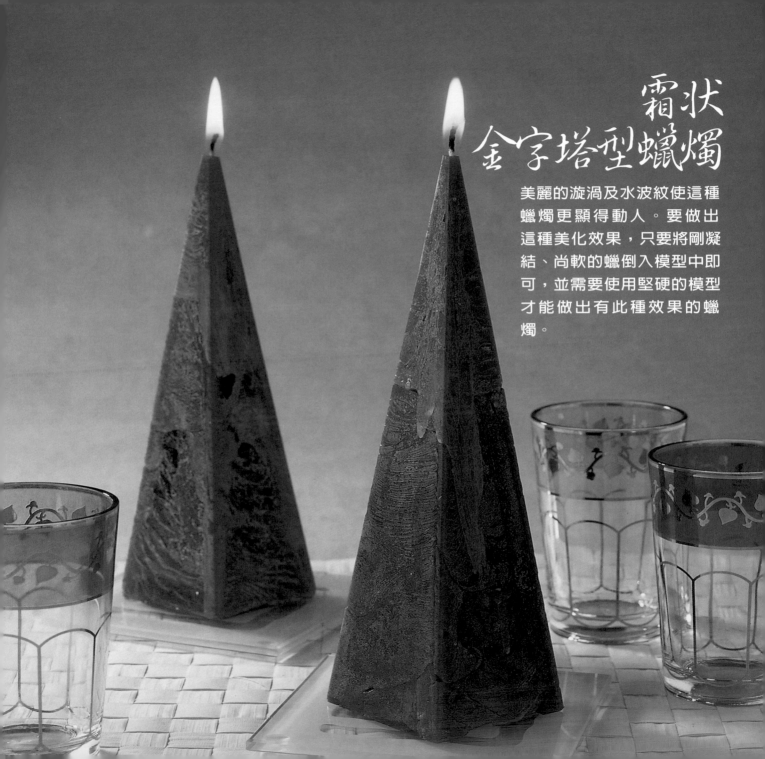

霜狀金字塔型蠟燭

美麗的漩渦及水波紋使這種蠟燭更顯得動人。要做出這種美化效果，只要將剛凝結、尚軟的蠟倒入模型中即可，並需要使用堅硬的模型才能做出有此種效果的蠟燭。

所需工具及材料

- 高20公分，底部5公分寬的金字塔模型。
- 一條適合直徑2.5公分寬蠟燭的燭芯，並已過蠟
- 模型黏膠
- 燭芯支撐棒
- 200克白蠟
- 20克（2湯匙）硬酯
- 紅蠟及藍蠟染料
- 熔蠟用的平底鍋或金屬製壺
- 溫度計
- 湯匙
- 叉子

所需時間　30分鐘並加上蠟燭冷卻所需時間。

祕訣　要做出美麗的水波紋，最好能使用深色或暗色染料。製作這種蠟燭時，完成後通常會在模型中有些許蠟塊黏住，所以完成後要將模型仔細清洗乾淨。

1 將燭芯放入模型中並用模型黏膠封緊，將另一端的燭芯用支撐棒夾住，接著將白蠟及硬酯加上紅蠟染料及少許藍蠟染料熔在一起，使其變成深酒紅色。

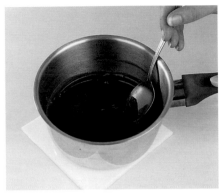

2 等候加熱過的蠟在鍋中自然冷卻至65℃，且表面形成一層薄膜。

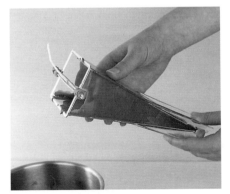

3 將約2湯匙的蠟倒入模型中，然後慢慢的將模型轉動，使蠟布滿模型內層，再將模型內的蠟倒回鍋中。

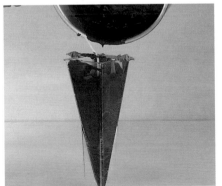

4 待蠟在鍋中再冷卻數分鐘，慢慢攪拌。接著將蠟倒入模型中，加滿至頂端，然後如往常的步驟待蠟冷卻並用叉子刺穿。

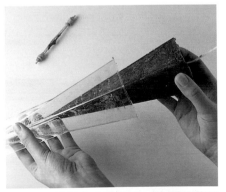

5 當蠟燭完全冷卻後，將模型黏膠及支撐棒移除，然後將蠟燭脫模。冷卻中的蠟其漩渦紋路會在蠟燭表面形成美麗且自然的圖案，最後修剪燭芯並熔平蠟燭底部。

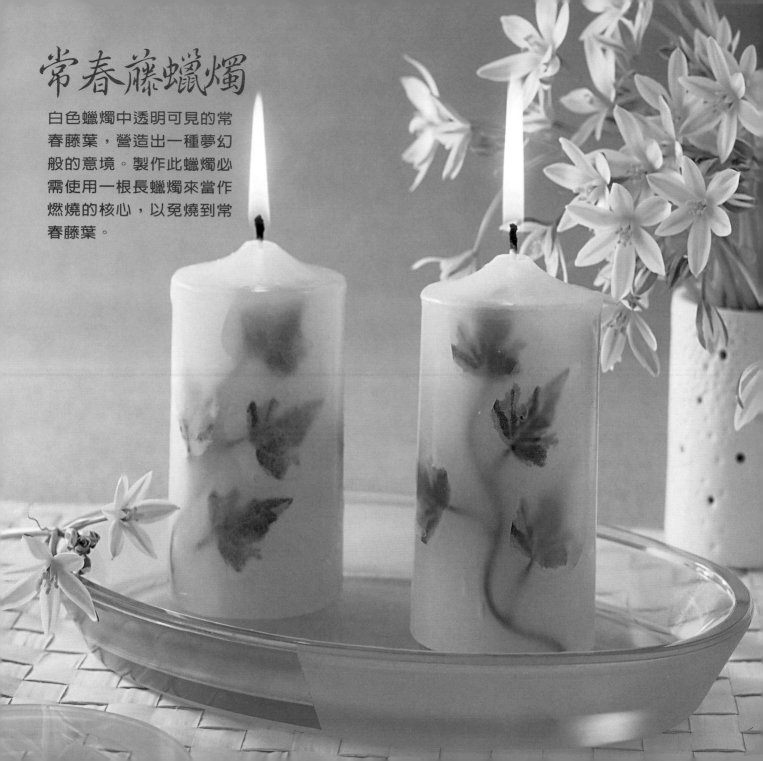

常春藤蠟燭

白色蠟燭中透明可見的常
春藤葉,營造出一種夢幻
般的意境。製作此蠟燭必
需使用一根長蠟燭來當作
燃燒的核心,以免燒到常
春藤葉。

所需工具及材料

- 10公分高，底部直徑6公分的柱狀模型
- 沙拉油和刷子
- 廚房紙巾
- 一根長形蠟燭，直徑2公分，並切除多餘部分使其為9公分長
- 模型黏膠
- 燭芯支撐棒
- 常春藤枝葉
- 200克白蠟
- 熔蠟用的平底鍋或金屬製壺
- 溫度計
- 叉子
- 水浴器

所需時間 45分鐘並加上蠟燭冷卻所需時間。

祕訣 製作此蠟燭不需使用硬酯，以儘可能讓蠟燭變成透明狀。利用透明的塑膠模型來製作可以讓你在過程中清楚看到常春藤葉的效果。

1 將模型內層塗滿沙拉油並將多餘的油用紙巾拭去，沙拉油能幫助蠟燭完成後，即使沒有加入硬酯也可以輕易脫模。

2 將長蠟燭的燭芯穿過模型底部的洞然後用模型黏膠封緊，長蠟燭的長度應比模型少1公分，接著將燭芯用支撐棒夾住。

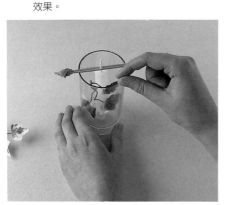

3 剪二根小常春藤枝葉放置於長蠟燭與模型之間。調整常春藤枝葉的形狀使其看起來更加美觀，接著將白蠟熔化並加熱至80℃。

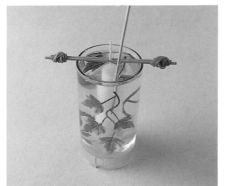

4 將熱蠟倒入模型中，如果常春藤葉浮起來，用叉子將它往下壓使其緊貼模型，以確保完成後常春藤葉清晰可見，同時也要確保長蠟燭固定於中心點。

5 將模型置於冷水中加速其冷卻。當蠟冷卻且形成凹陷後，用叉子在長蠟燭周圍刺穿並再次灌熱蠟，等蠟完全冷卻後，將模型黏膠移除然後將蠟燭脫模。最後將殘餘的油拭去，修剪燭芯並熔平蠟燭底部。

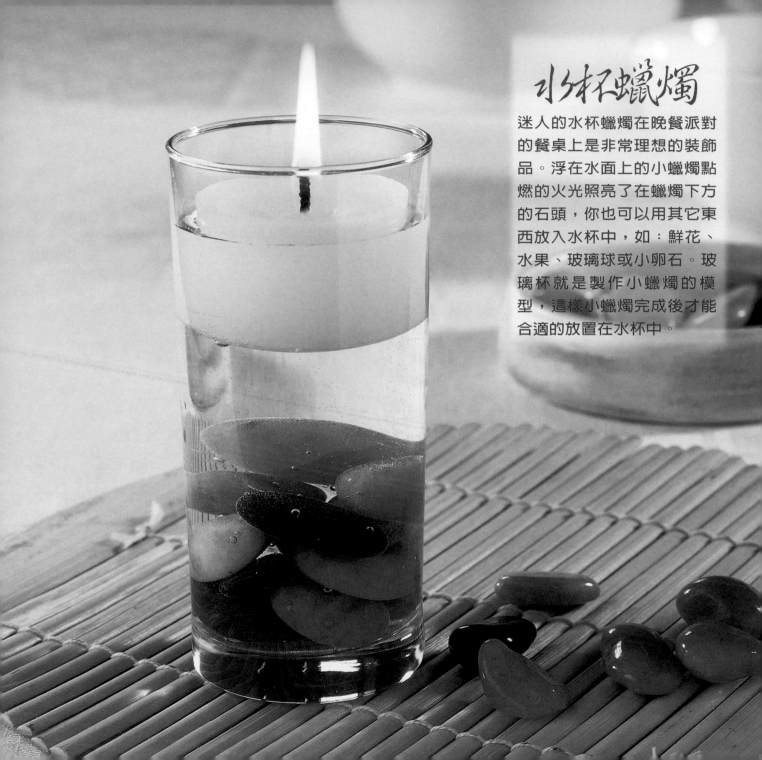

水杯蠟燭

迷人的水杯蠟燭在晚餐派對的餐桌上是非常理想的裝飾品。浮在水面上的小蠟燭點燃的火光照亮了在蠟燭下方的石頭，你也可以用其它東西放入水杯中，如：鮮花、水果、玻璃球或小卵石。玻璃杯就是製作小蠟燭的模型，這樣小蠟燭完成後才能合適的放置在水杯中。

所需工具及材料

- 高長形玻璃水杯
- 沙拉油和刷子
- 一條適合2.5公分高蠟燭的燭芯，已過蠟，且長度為從杯底至高出杯頂端2.5公分長
- 燭芯鐵座
- 鉗子
- 膠蠟
- 長叉子
- 燭芯支撐棒
- 50克白蠟
- 5克硬酯
- 熔蠟用的平底鍋或金屬製壺
- 溫度計
- 小卵石
- 酒精（自行斟酌是否使用）

所需時間 30分鐘並加上先前的準備時間。

祕訣 由於小蠟燭是在玻璃杯底部製作，所以必需準備較長的燭芯，剩餘的燭芯可用來製作其他蠟燭。

1 將玻璃杯底部塗滿沙拉油，以方便完成後使蠟燭脫模，接著用燭芯鐵座將燭芯固定。

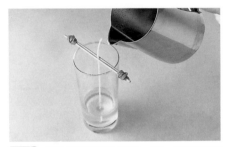

3 將白蠟和硬酯熔在一起，再加熱至80℃。接著將蠟倒入杯中約3公分高，同時要避免濺起蠟液以免沾到杯子內面，否則完成後蠟燭會很難取出。

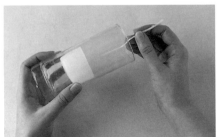

5 等待蠟燭完全冷卻，已加入蠟中的硬酯會使蠟燭稍微縮小，接著輕輕的拉住燭芯將蠟燭拉出使其脫模。

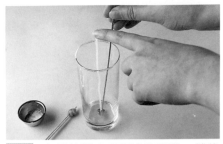

2 在燭芯鐵座底部塗些膠蠟，然後用叉子施力將鐵座往下壓，使其黏在玻璃杯底部。將燭芯另一端用支撐棒夾住，使支撐棒緊靠杯口。

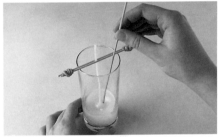

4 待蠟燭冷卻、部分凝固且中心形成凹陷後，用叉子在燭芯周圍刺穿然後再灌入加熱至80℃的熱蠟，凝固後才會在燭芯周圍形成整齊的蠟層。

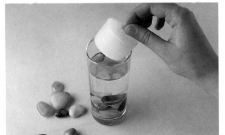

6 將燭芯修剪至1公分長，再用肥皂水將杯中的油清洗乾淨，如果杯中有殘餘的蠟，可用酒精將杯子洗乾淨，接著將玻璃杯裝滿小卵石，再加入水至低於杯緣下方5公分的高度，最後將小蠟燭放置於水面上即可。

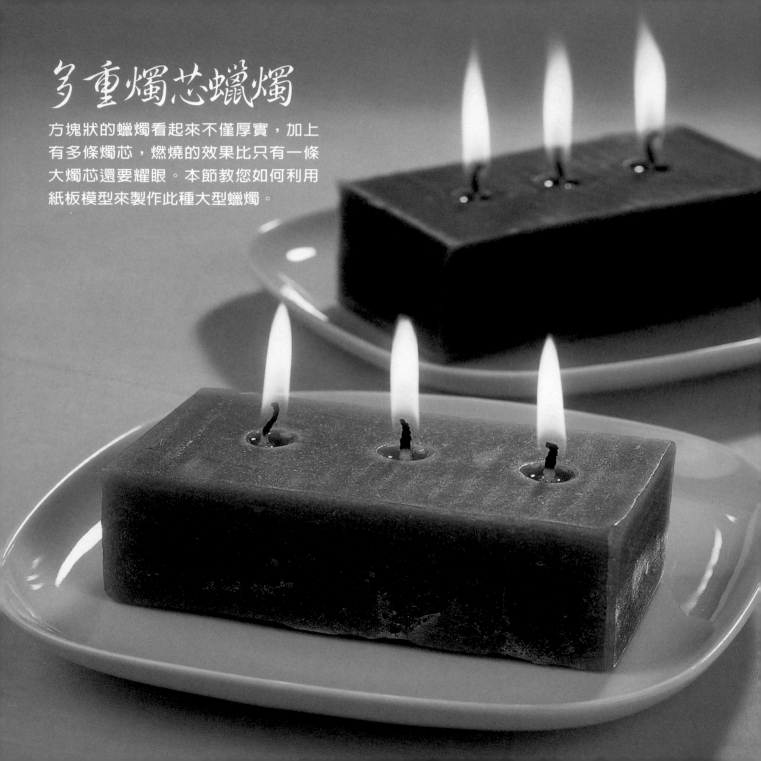

多重燭芯蠟燭

方塊狀的蠟燭看起來不僅厚實，加上
有多條燭芯，燃燒的效果比只有一條
大燭芯還要耀眼。本節教您如何利用
紙板模型來製作此種大型蠟燭。

所需工具及材料

■ 模板（請參見第138頁）
■ 厚紙板，20 x 25公分
■ 直尺
■ 切割墊板
■ 大型美工刀
■ 膠帶
■ 熔蠟用的平底鍋或金屬製壺
■ 25克（2.5湯匙）硬酯
■ 綠蠟和藍蠟染料
■ 250克白蠟
■ 溫度計
■ 用來放置模型的容器
■ 長尺及鉛筆
■ 錐子或電動鑽孔機，鑽頭約為3公釐寬
■ 長叉子
■ 適合直徑2.5公分寬蠟燭的燭芯，共需三段，每段長約6公分，並已過蠟

🕐 **所需時間** 60分鐘並加上蠟燭冷卻所需時間。

◿ **祕訣** 可使用任何質地堅硬的厚紙板來製作模型，雜貨店的瓦楞紙箱是最理想的模型材料。

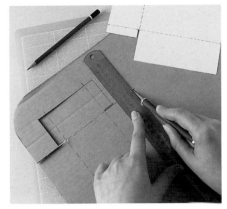

1 將第138頁的模板描繪到厚紙板上，接著用直尺和美工刀在切割墊板上將紙板沿著切割線割開，再用刀背沿著折疊線上劃線。

2 將已被刀背劃過的折疊線之區塊折起，使其變成一個紙盒，接著用膠帶將紙盒四邊黏起，然後再將所有接合處黏緊。

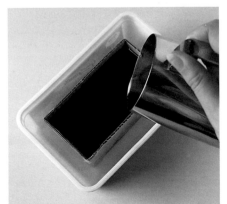

3 將硬酯加上綠蠟及藍蠟染料在平底鍋中熔化，使其變成藍綠色，繼續加入蠟並加熱至70℃。接著將紙板模型放置容器中以防灌蠟時蠟液滲漏，再將蠟倒入模型中至低於頂端1公分高。

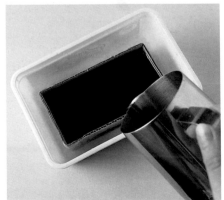

4 當蠟冷卻且中心處形凹陷後，用叉子刺穿中心並再灌蠟，重覆此步驟直到蠟燭表面平坦為止。

5 將膠帶撕下並將模型拆開,小心將模型移除的話,此模型可以一再的重覆利用。

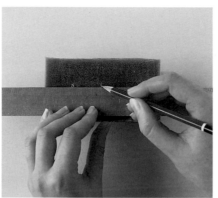

6 將蠟燭翻轉使平滑的表面變成其底部,接著將長尺橫放至蠟塊的水平中心,每隔3公分做3個燭芯的記號。

7 用錐子在3個記號上鑽3個洞,垂直拿著錐了,並要小心不要破壞洞周圍的蠟,然後將鑽洞後多出的散蠟刷除。

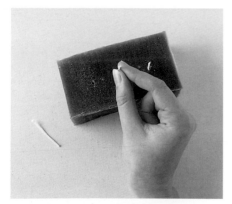

8 如果錐子的鑽頭不夠長而無法在蠟燭上鑽洞,將叉子加熱後往洞刺穿將洞熔開。可將已過蠟的燭芯插入洞中並修剪至1.3公分長。點燃燭芯時,周圍的蠟會被熔化,同時也將燭芯緊密的往洞裡封住。

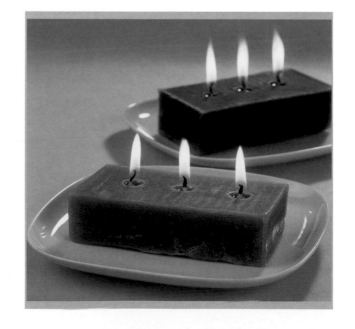

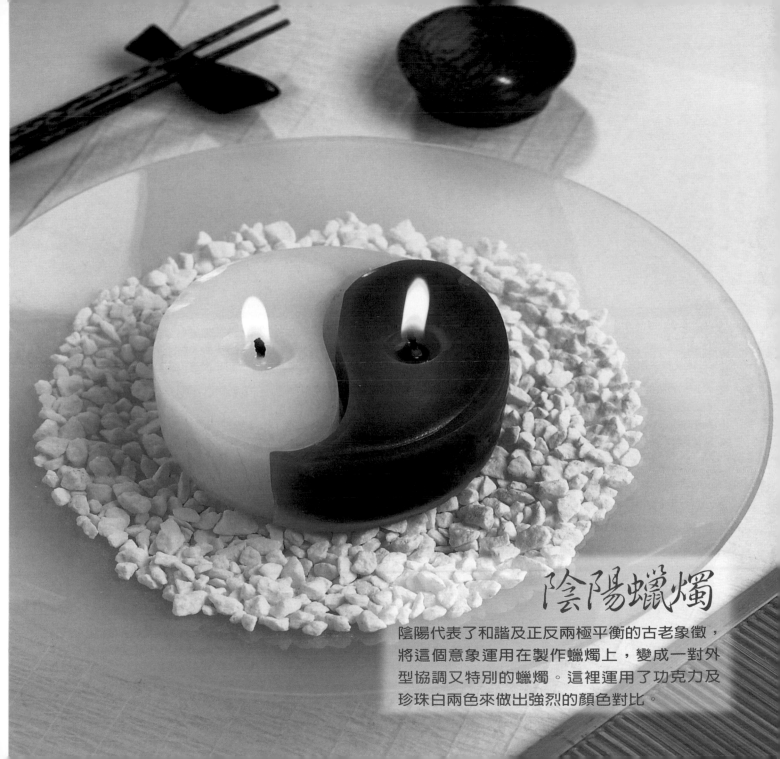

陰陽蠟燭

陰陽代表了和諧及正反兩極平衡的古老象徵，
將這個意象運用在製作蠟燭上，變成一對外
型協調又特別的蠟燭。這裡運用了功克力及
珍珠白兩色來做出強烈的顏色對比。

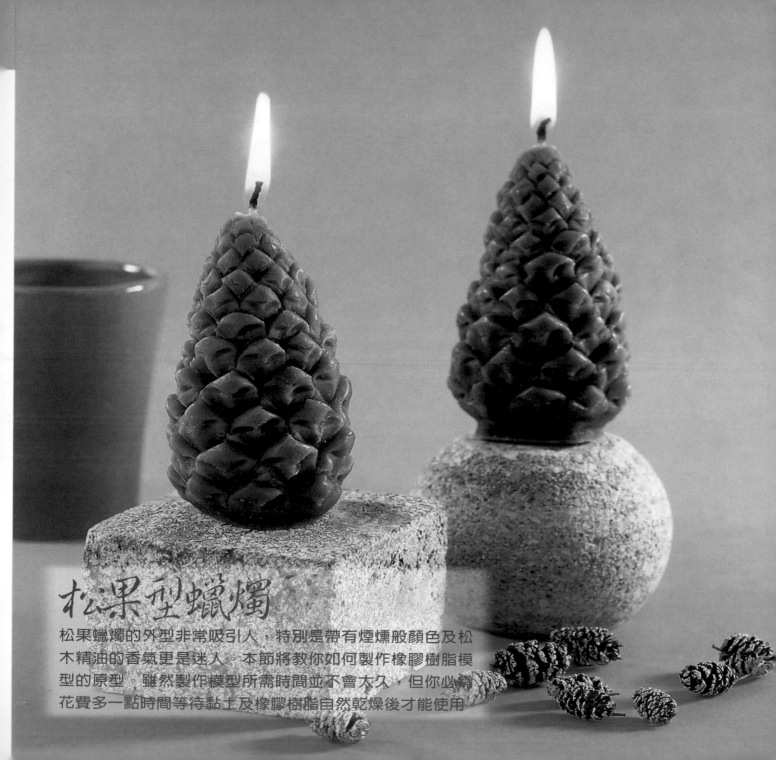

松果型蠟燭

松果蠟燭的外型非常吸引人，特別是帶有煙燻般顏色及松木精油的香氣更是迷人。本節將教你如何製作橡膠樹脂模型的原型。雖然製作模型所需時間並不會太久，但你必需花費多一點時間等待黏土及橡膠樹脂自然乾燥後才能使用

所需工具及材料

製作模型所需的工具及材料：

- ▨ 500克乾黏土
- ▨ 一塊小切割板或小瓷磚（製作黏土模型用）
- ▨ 一些簡易的雕刻工具（你也可以利用現有的東西來當作工具如：餐刀或手工編織用的針）
- ▨ 100毫升橡膠樹脂
- ▨ 一支舊畫筆
- ▨ 滑石粉
- ▨ 一把銳利的剪刀

製作蠟燭所需的工具及材料：

- ▨ 一條適合直徑2.5公分蠟燭的燭芯，並已過蠟
- ▨ 模型黏膠
- ▨ 燭芯鐵座
- ▨ 100克白蠟
- ▨ 1/2茶匙的聚合物
- ▨ 紫色或綠色蠟染料，再加上微量的黑色製造一些煙燻的色彩
- ▨ 5滴松木精油

🕐 **所需時間** 將黏土雕刻成松果需1小時，並加上黏土自然乾燥所需約2天的時間。
製作模型約數分鐘，且每隔約10分鐘需讓松果的層與層之間自然乾燥，共約2~3小時的乾燥時間。
使蠟燭成型包括凝固所需時間共約1小時。

◺ **祕訣** 液狀橡膠樹脂可在手工藝材料店購得。

1 要製作一個原版的模型，先將軟黏土捏成約12公分高、底部約6公分寬的圓錐體，將圓錐體底部上方約2.5公分處用雙手擠壓使其變細，接著再將圓錐體加以揉捏使其變成表面平滑的松果狀。

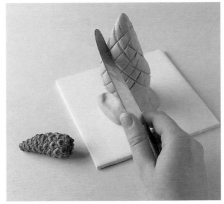

2 用刀子在圓錐體表面刻出斜紋路，上方紋路應較密集，而下方的則較寬。如果你有真的松樹毬果，可用來當作範本。

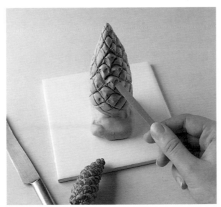

3 接著在斜線中刻畫出鑽石形狀使其變成松樹毬果的外殼形狀。

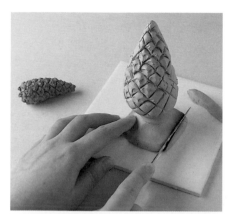

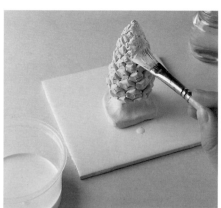

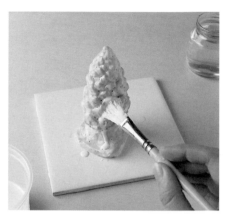

4 將模型再加以雕琢，其底部細窄處不要內縮超過1公分，否則蠟燭會難以脫模。將模型底部捏成長方形，以支撐上方的松果模型。再將模型留置在切割板上，讓它於室溫下自然乾燥。

5 將模型放置在溫度為100℃的烤箱裡約20分鐘，接著從烤箱裡拿出來後馬上用舊刷子將其表面塗滿橡膠樹脂。模型會將樹脂中的溼氣吸收並且形成厚厚的表層，最後將樹脂表層的氣泡刷除。

6 約5～10分鐘後，表層會凝固且其部分會變成褐色，接著再塗上另一層樹脂，儘可能塗得厚一點，但不致於滴下多餘的樹脂液。

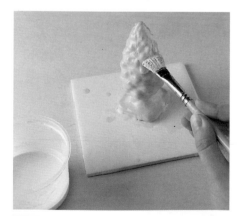

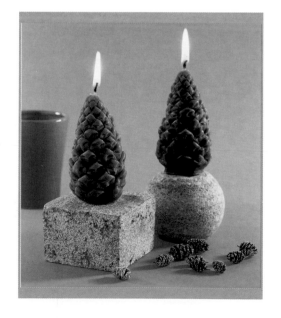

7 繼續重覆塗上樹脂，並且在上另一層樹脂前先讓每一層風乾，乾燥的時間可能需要8～10分鐘，如此才能形成一個堅固的模型。在等待樹脂乾燥時，讓刷子浸泡於水中，以免刷子變乾、變硬。

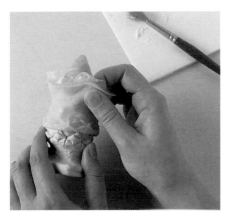

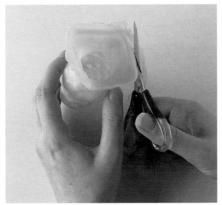

8 當上完最後一層樹脂液後，等待模型自然乾燥約3小時甚至一晚，接著將模型的表面沾滿滑石粉，再小心將橡膠樹脂脫模。

9 用剪刀修剪橡膠樹脂模型的邊緣。此樹脂模型完成後即可使用，製作蠟燭的說明請參照第35頁。你也可以加入西洋杉或松木精油來製作松果型蠟燭，並將它染成墨綠色或煙紫色。

製作橡膠樹脂模型的祕訣：

● 橡膠樹脂是無毒的膠狀液體，但使用時仍要小心，並注意不要沾到衣服，因為它很難清除。請在通風環境裡使用本物。

● 每次使用橡膠樹脂時一定要用舊刷子，因為刷子在使用後就無法完全清洗乾淨了。使用中要將刷子時常放置水中保持溼潤以免變乾。

● 使用橡膠樹脂前要先將它倒入小碗中，並用保鮮膜包住以免它變乾。

● 乾黏土和熟石膏是製作橡膠樹脂模型兩種最簡單的原型，而你也可以使用任何不透氣的原型，如，木頭或甚至是蔬果類，但要上橡膠樹脂液也會比較困難。

● 當使用不透氣模型來製作橡膠樹脂模型時，你可以加入樹脂增厚劑（latex thickener），來使上橡膠樹脂液這個步驟更容易進行。

● 試試雕刻其它黏土模型來製作橡膠樹脂模型。用小卵石模型來製作橡膠樹脂模型非常容易，且完成後的蠟燭將其點燃，並與其他真正的小卵石放在一起，則呈現另一種特別的風格。

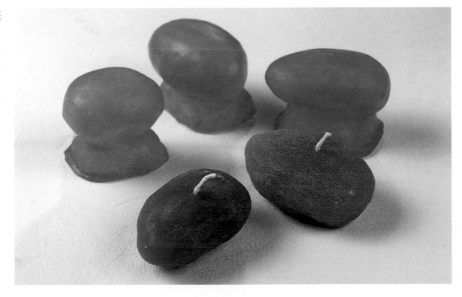

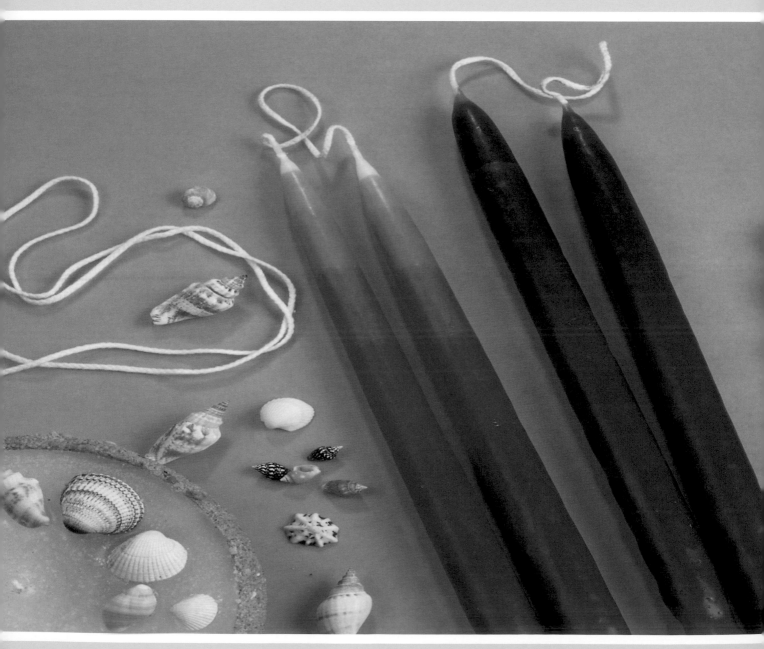

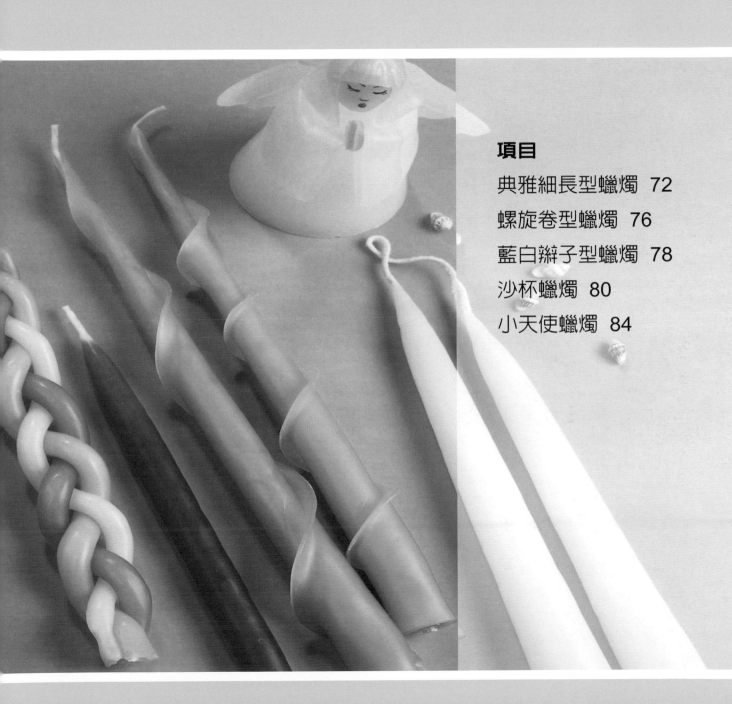

典雅細長型蠟燭

本節介紹如何用傳統方法來製作細長且典雅的蠟燭。一次可製作四根（或者更多）細長蠟燭，且不需要熔化大量的蠟來裝滿浸蠟罐。這裡使用的浸蠟罐，是裝滿熱水且有一層熔化的蠟液浮在表面。當燭芯重覆放入浸蠟罐中浸泡時，蠟燭就會逐漸成形。

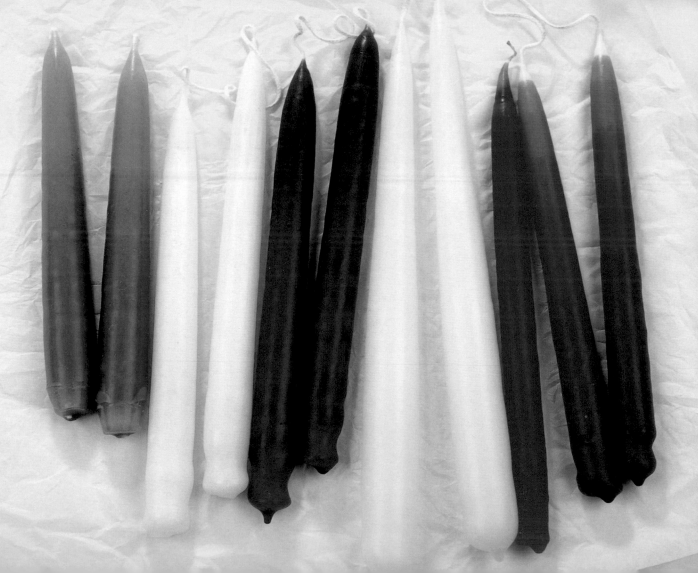

所需工具及材料

製作4根長20公分的細長蠟燭：

- 鉗子
- 金屬線衣架或是長80公分、堅硬的鍍鋅鐵絲
- 一條適合直徑2.5公分蠟燭的蠟芯，長140公分
- 一個至少30公分深的厚紙箱
- 浸蠟罐，至少有30公分高
- 熱水，倒入浸蠟罐至頂端下方5公分高之處
- 溫度計
- 熔蠟用的平底鍋或金屬製壺
- 300克白蠟
- 自行選擇四種顏色的蠟用染料
- 1湯匙微料硬蠟（自行斟酌是否添加）

所需時間 製作四根細長蠟燭約30分鐘，視室內溫度而定。

祕訣 如果你有兩個或更多的浸蠟框架，就可以一次製作很多根細長蠟燭，一個框架可製作四根蠟燭，你可以輪流使用兩個框架來製作。
當你使用完浸蠟罐後，將它放置一晚。罐中的蠟液會在水的表面形成一層硬膜，接著用刀片在蠟膜的邊緣割開將它取出，然後讓它完全自然乾燥後再收起來，以便以後再使用，如果有水分殘留在蠟中，只要將蠟加熱，水分就會流出。

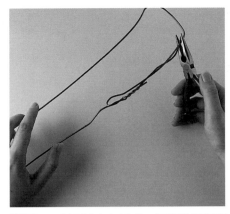

1 用鉗子將衣架折成一個浸蠟框架使其成為一個長30公分、寬8公分的長方形框架。

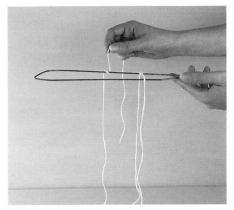

2 剪兩段長70公分的燭芯，先將一條燭芯橫放並纏繞住框架中心處使其固定，燭芯的兩端往下垂，分別應有30公分長。接著將另一條燭芯重覆上個動作，並使其距離第一條燭芯約10公分遠。

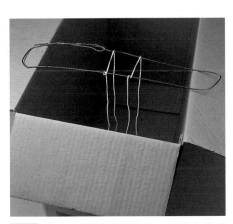

3 將框架橫放在紙箱上，並檢查燭芯的長度是否比箱子的深度短，不要讓燭芯碰到箱子的底部。紙箱是用來放置浸完蠟的燭芯，讓它自然乾燥的地方。

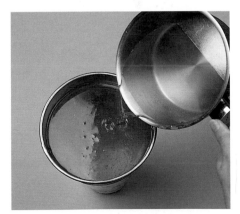

4 將浸蠟罐直接放在爐火架上裝滿70~76℃的熱水。浸蠟的過程中熱水應一直保持這樣的溫度。將白蠟、染料及微粒硬蠟熔在一起，再倒入浸蠟罐中使其浮在水面上，之後會形成一層浮蠟。

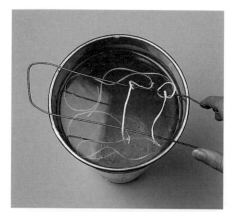

5 將燭芯放入浸蠟罐，燭芯會浮在表面並吸收蠟液。當吸收完蠟液後，將燭芯拿起並停留在罐上方直到燭芯不再滴蠟液為止。接著將框架置入紙箱中讓燭芯垂吊在裡面，等待燭芯冷卻並變硬。

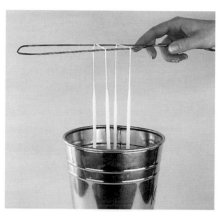

6 將框架再次拿至浸蠟罐上方，以很快的速度將燭芯放入罐中，然後再拿起來。此步驟費時僅約2-3秒。接著再將框架放入紙箱中等待約30秒讓燭芯冷卻。

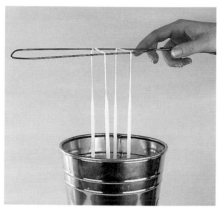

7 重覆第6個步驟多次後，燭芯外的蠟會逐漸增加，如果沒有，可能是因為蠟液的溫度過高，或是燭芯浸入蠟液中過久。如果蠟燭的外表有蠟滴，表示蠟液的溫度不夠高。

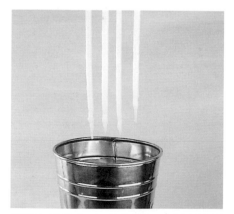

8 繼續重覆浸蠟的動作，細長蠟燭就會漸漸成形，在過程中必需不時將浸蠟罐加熱以保持浸蠟所需的溫度。每根蠟燭的底部都會產生蠟滴，如果蠟滴長至碰到紙箱底部，你可以用剪刀將它剪除。

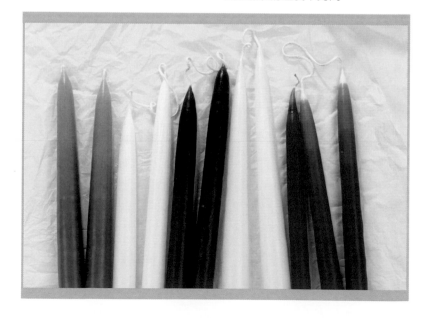

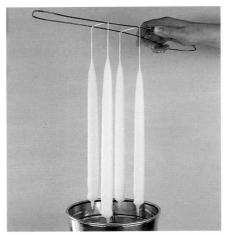

9 浸蠟約30次或更多次後，蠟燭的直徑約為2公分寬。罐中的蠟液會隨著浸蠟次數的增加而逐漸減少，如果這層蠟液少於3公厘厚的話，必需再加入更多熱蠟液。

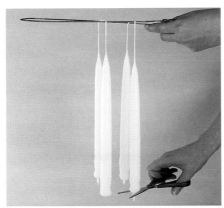

10 當蠟燭的厚度已達到需求時，將其底部用剪刀剪平，然後將蠟燭置於紙箱中懸吊等待冷卻。如果你想使蠟燭的外表有光澤，在最後一次浸蠟後，將它們立即放入冷水中即可。

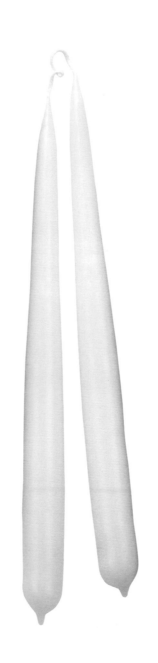

浸泡蠟燭的疑難排解：
- 浸蠟過程中蠟燭愈變愈細，甚至出現下凹的情形＝蠟液的溫度太高，導致蠟燭變細，所以先將蠟燭放置紙箱中待其冷卻。
- 浸蠟後蠟燭的外層有蠟滴出現＝罐中的蠟液減少，所以蠟層不夠厚，需再倒入更多蠟液至浸蠟罐中。
- 浸蠟過程中蠟燭並沒有變厚＝浸蠟罐中的蠟液溫度太高，先讓溫度稍降後再繼續浸蠟。蠟燭外層有小蠟塊出現＝浸蠟罐的溫度下降，所以再次加熱並注意溫度。

製作染色細長蠟燭：
　　製作染色細長蠟燭最好的方法就是先製作白色細長蠟燭，然後在最後一次浸蠟時，將蠟燭浸入已調色的蠟液中。這樣只需要少許染料，且完成後會因為蠟燭的中心是白色而使蠟燭發出美麗的光澤。如果你在已調色的蠟液中加入微粒硬蠟，完成後的蠟燭比較不會滴下蠟液。

　　將白色蠟燭再次浸泡於已調色的蠟液：自行選擇任何顏色的染料然後將其加入浸蠟罐中，攪拌直到顏色變均勻為止。使用多量染料則顏色會變深。

　　如之前的步驟將白色蠟燭掛在框架上，然後將它放入已調色的浸蠟罐中重覆數次，直到蠟燭的顏色成形為止。接著將框架放置在紙箱上，待蠟燭完全冷卻。如果你先使用黃色染料，接著你可以加入藍色染料來染出綠色的蠟燭，或是加入紅色染料來染出橘色的蠟燭。如果你想製作有香氣的蠟燭，將香水加入已調色的蠟液中即可。關於製作多色分層長蠟燭的方法，請見第97頁的說明。

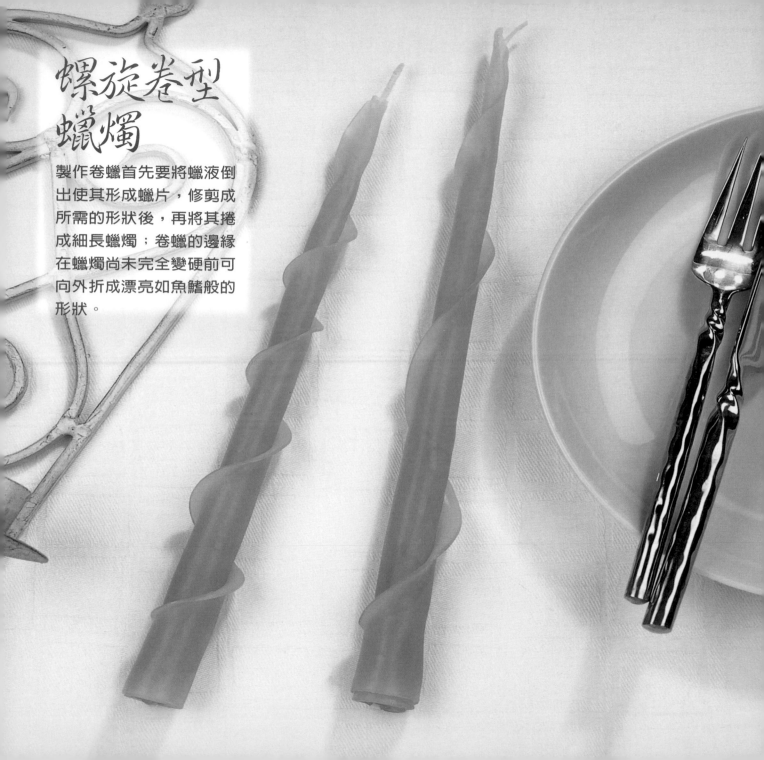

螺旋卷型蠟燭

製作卷蠟首先要將蠟液倒出使其形成蠟片，修剪成所需的形狀後，再將其捲成細長蠟燭；卷蠟的邊緣在蠟燭尚未完全變硬前可向外折成漂亮如魚鰭般的形狀。

所需工具及材料

製作一根長28公分的長螺旋
捲型蠟燭：

- 沙拉油
- 滑面板
- 75克雕塑蠟

- 綠蠟染料
- 熔蠟用的平底鍋或金屬製壺
- 小金屬製壺
- 一把銳利的刀

- 吹風機
- 一條適合直徑2.5公分蠟燭的燭芯，30公分長
- 用來懸吊冷卻蠟燭的掛鉤及衣夾

所需時間 製作一根卷蠟約10～15分鐘。

祕訣 在這裡使用雕塑蠟，是因為在捲蠟片的過程中，蠟片比較不會裂開。你也可以用50克的白蠟混入1湯匙的微粒軟蠟來替代。

1 在滑面板塗上一層薄薄的油以防止蠟液黏住。將白蠟加入少許染料一起熔化，調成淡綠色，將蠟液緩緩的倒在滑面板上，並輕輕搖晃，使蠟液在滑面板上形成一塊大三角形。

2 約5分鐘後（視室內溫度而定），蠟會凝固成帶有餘溫的蠟片。將蠟片修剪成一張大三角形，並將修剪下所殘留的蠟移開（這些餘蠟可以再次使用來製作蠟燭）。

3 將蠟片小心的由滑面板上剝除，接著再將它放回平滑板上，準備將它捲起。如果蠟片的任何一邊變硬而難以剝開，用吹風機將其邊緣吹熱，蠟片會再次變軟而較容易剝除。

4 將燭芯放在蠟片較長一邊的邊緣，並各在兩邊超出約1公分。將蠟片往內折使其包住燭芯，並施力往下壓，緊緊的包住燭芯，這樣蠟燭完成後，才能正確燃燒。

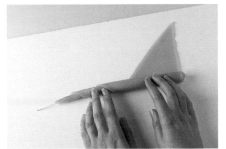

5 將蠟片朝三角形頂點方向緊緊的捲起，蠟片較短的一邊需保持平整，這樣底部才會整齊。當捲起蠟片時，蠟片的斜角線會在蠟燭的外表捲成螺旋狀。

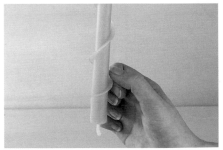

6 捲好後將蠟燭的螺旋邊緣輕輕的往外折，使其變成如魚鰭般的形狀。最後修剪蠟燭底部，再拉住燭芯將蠟燭吊起。不要將蠟燭平放，否則魚鰭般螺旋會被壓平。

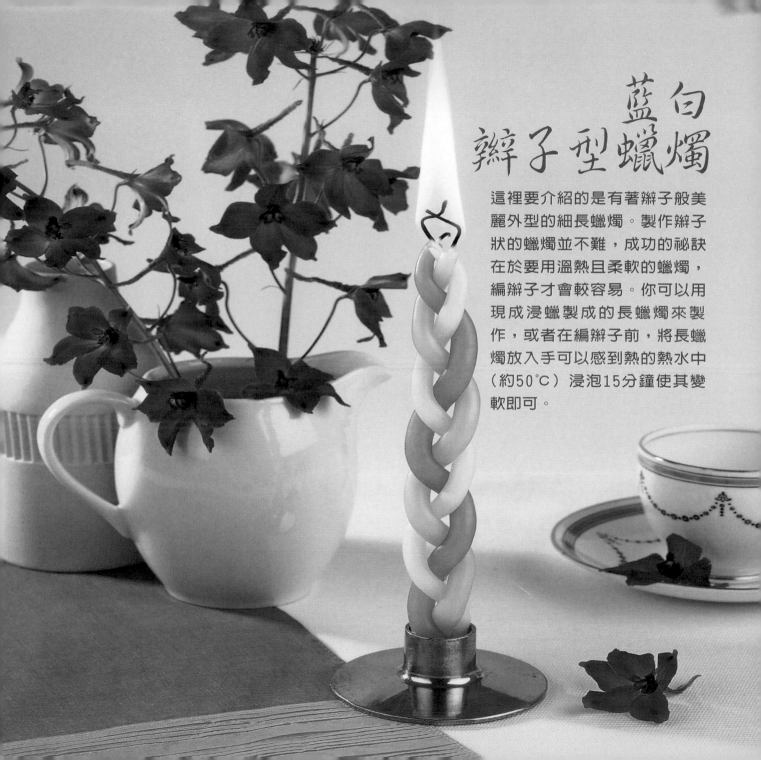

藍白辮子型蠟燭

這裡要介紹的是有著辮子般美麗外型的細長蠟燭。製作辮子狀的蠟燭並不難，成功的祕訣在於要用溫熱且柔軟的蠟燭，編辮子才會較容易。你可以用現成浸蠟製成的長蠟燭來製作，或者在編辮子前，將長蠟燭放入手可以感到熱的熱水中（約50℃）浸泡15分鐘使其變軟即可。

所需工具及材料

- 50克又1湯匙的白蠟
- 藍蠟染料
- 熔蠟用的平底鍋
- 浸蠟罐，裝滿70℃的熱水
- 溫度計
- 三根23公分長的白蠟燭，直徑1.5公
- 分，其燭芯長6公厘，且剛浸完蠟或是剛加熱過
- 衣夾（或者請朋友來幫忙）
- 一把銳利的刀

🕐 **所需時間** 約30分鐘。

📐 **祕訣** 請用尺寸較小的燭芯，否則當蠟燭編完後，結合起來的燭芯會過粗，而且蠟燭點燃時會有閃亮的火花並冒煙。關於浸蠟的說明請見第72頁。

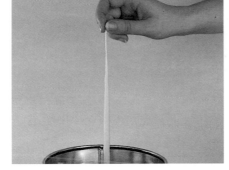

1 將白蠟和藍蠟染料熔在一起，然後倒入加滿熱水的浸蠟罐中，檢查溫度是否為70℃。拉住一根燭芯，接著浸蠟兩次使其變成淡藍色，然後放置一旁，再繼續第二根蠟燭。

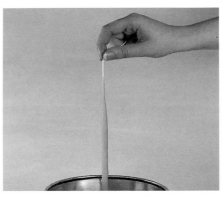

2 如上個步驟將第二根蠟燭浸蠟，但次數增加使其顏色變成較深的藍色。第三根蠟燭保持白色即可。

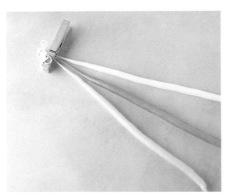

3 將此三根蠟燭放在工作平台上，它們的頂端用衣夾夾在一起，或是請人幫你抓住，如此才能進行編辮子的動作。

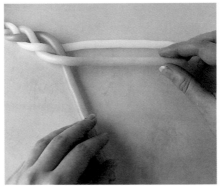

4 接著將蠟燭編成辮子狀。

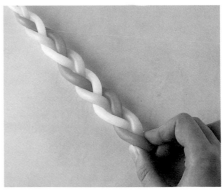

5 當蠟燭編至尾端時，用手將其壓緊，如果底部呈不規則狀，用刀子修剪整齊。最後將蠟燭平放在工作平台上等待它冷卻、變硬。

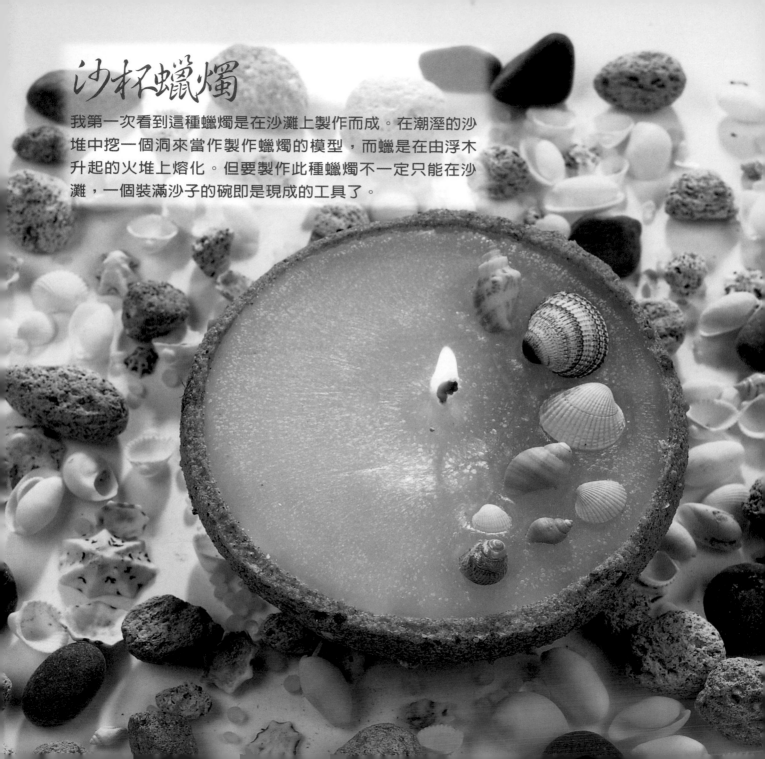

沙杯蠟燭

我第一次看到這種蠟燭是在沙灘上製作而成。在潮溼的沙堆中挖一個洞來當作製作蠟燭的模型，而蠟是在由浮木升起的火堆上熔化。但要製作此種蠟燭不一定只能在沙灘，一個裝滿沙子的碗即是現成的工具了。

所需工具及材料

- 一個裝滿潮溼沙子的大碗或水桶
- 一小碗或布丁缽，直徑約13公分
- 500克白蠟
- 熔蠟用的平底鍋或金屬製壺
- 溫度計
- 湯匙
- 叉子
- 一條已過蠟的燭芯，長15公分
- 香水及染料（自行斟酌是否添加）
- 數個小貝殼
- 一把銳利的刀
- 裝了透明蠟的浸蠟罐（自行斟酌是否添加）

所需時間 沙杯蠟燭的體積較大，所以其凝固所需的時間也較長，而且不能使用冷水來加速蠟燭冷卻。製作此蠟燭需費時約一小時，且不包括凝固所需時間。

祕訣 如果你想將蠟燭染色或加入香水，只要將染料及香水在最後一次灌蠟時加入蠟液中即可，否則製作此蠟燭所需的高溫可能會破壞顏色及香氣。

你可以使用任何一種沙來製作此沙杯蠟燭。海灘上的沙子或是建築用的沙子皆可，但體積超過5公釐的石頭就不適合了。沙堆的溼度要足，這樣沙子才能保持模型的樣子，但是你不能將水分擠出來，並且視情況再加入更多水或沙子，來保持其應有的溼度。

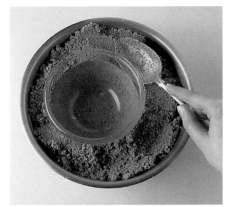

1 在裝滿沙的大碗中心挖一個小碗般大小的洞，將小碗放入洞中並往下壓，將周圍的沙壓平。

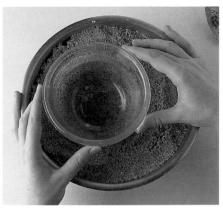

2 小心將小碗取出，不要將周圍的沙弄垮了。洞的大小約為直徑13公分寬，5公分深。

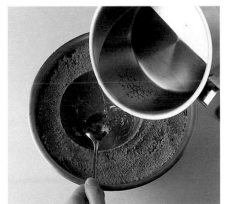

3 將白蠟加熱到135℃，再輕輕將蠟液順著湯匙背面倒入洞中，這樣可防止蠟液濺起而破壞周圍的沙子。當蠟液倒入沙中時，會發出嘶嘶聲並產生氣泡，數分鐘後，冒泡情形會停止，且蠟液表面會凹陷。

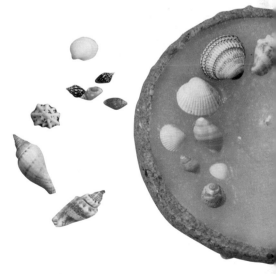

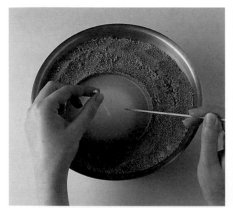

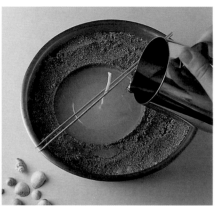

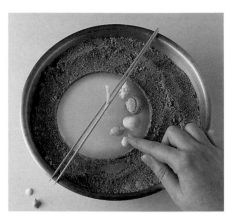

4 再次灌蠟至沙堆表面，然後等待蠟液冷卻，直到蠟液形成一層有彈性的表面。這需費時一段時間，視室內溫度而定。接著用叉子在蠟燭的中心刺穿，插入已過蠟的燭芯，並將它壓至蠟燭底部。

5 用竹棒將燭芯架住，等待蠟燭凝固。當蠟燭稍微變硬且表面形成凹陷時，將剩餘的蠟加熱至80℃再次灌蠟，如果你想加入香水及染料，請在此時加入，將蠟燭再次加滿至沙堆表面高度。

6 當蠟燭的表面開始凝固時，用一些小貝殼裝飾於表面，然後等待蠟燭完全冷卻，最好放置過夜。

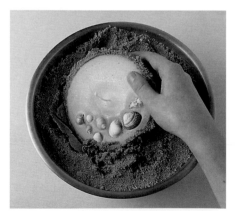

7 用手將蠟燭從沙堆中挖出並將鬆散的沙子刷除，你將發現沙子和蠟合成一體，形成一個堅硬的燭杯。

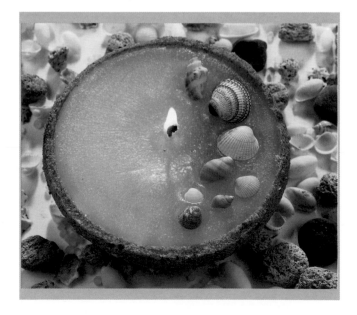

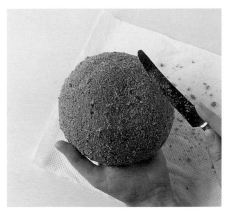 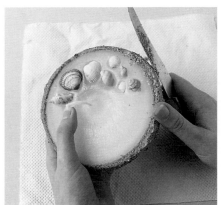 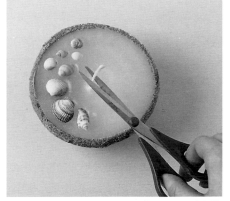

8 用一把老舊的刀將蠟燭不平整之處刮除，但要小心不要太用力，否則會不小心將沙杯弄壞。

9 視情況所需修剪沙杯底部使其平整，接著刮除沙杯邊緣突出的部分使其平滑，再將燭芯修剪至1.3公分長。

10 如果你想使沙杯更堅固，可以將蠟燭浸泡在透明蠟液中。用手拉住燭芯，然後將沙杯浸於表面裝滿蠟液的浸蠟罐中（請見第79頁），最後修剪燭芯。

● 製作造型沙杯蠟燭
　當你學會製作簡易圓形沙杯蠟燭的技巧後，你可以嘗試製作其它不同造型的沙杯蠟燭，並享受它所帶來的樂趣。只要先用碗在沙堆中挖出一個洞，然後用手將洞的側邊捏成星星或是魚鰭狀。如果你在模型底部挖三個洞的話，蠟液倒入並凝固完成後，蠟燭的外型就如有三隻腳站立般。

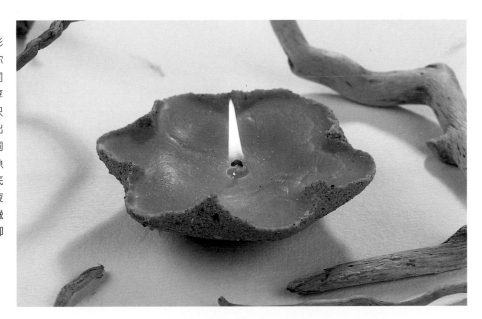

小天使蠟燭

外型簡單且顏色半透明的蠟燭，是
適合在特別節日送親朋好友的小禮
物。製作雕塑蠟燭並不如想像中困
難，只要在蠟燭完全變硬前馬上雕
塑出你想要的形狀即可；但假使結
果不理想，也可以將它加熱熔
化再重新來過。

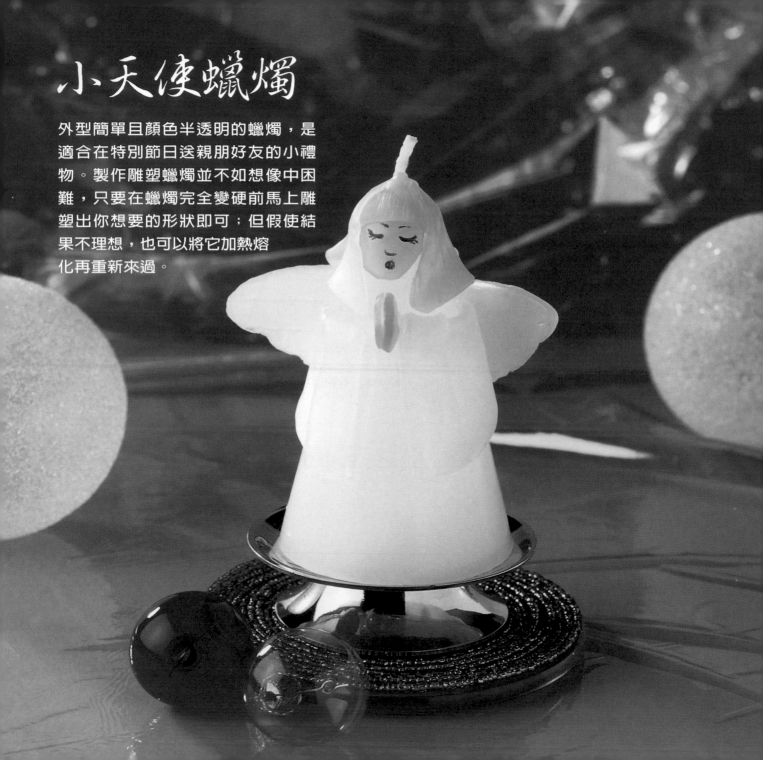

所需工具及材料

- 模板（請見第139頁）
- 描圖紙、鉛筆及剪刀
- 熔蠟用的平底鍋
- 鋁箔紙
- 一個白色的錐形蠟燭，約13公分高，
 且底部的直徑約6公分
- 150克雕塑蠟
- 小金屬製壺
- 紅色、黃色及棕色蠟染料
- 沙拉油
- 滑面板
- 吹風機
- 一把銳利的刀
- 膠蠟
- 深棕色及紅色油性顏料
- 一根細畫筆
- 石油溶劑油

🕐 **所需時間** 製作一個小天使蠟燭需費時1至1個半小時。

✓ **祕訣** 當你在雕刻蠟塊時，如果它變硬，可以試著用吹風機使其軟化。

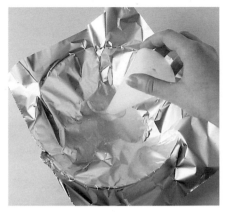

1 將第139頁的模板剪下。在平底鍋鋪上鋁箔紙並用小火加熱，接著將錐形蠟燭的頂端壓在平底鍋底部熔化，一邊轉動蠟燭一邊熔化，這樣蠟燭的頂端會熔化均勻。繼續熔化直到高度少了約2.5公分且頂端變圓，來當做小天使的頭部。

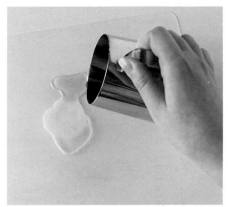

2 製作小天使的臉部，需約25克的雕塑蠟，用小金屬製壺來熔化，並同時加入少許紅色染料來調成淡淡的膚色。接著在滑面板上塗些油，輕輕倒下些許蠟液，使其在板上形成一層薄蠟液。等蠟液冷卻後再倒下一些蠟液，使蠟層稍微變厚。

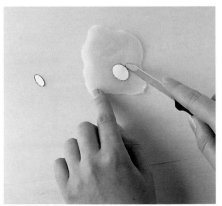

3 蠟層會漸漸由外向內凝固，當其中心處凝固且用手輕壓也感到變硬，但仍可雕塑時，將臉部模板放在蠟層上用刀子切割。

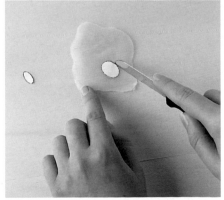

4 切割後，用刀子將臉部蠟塊從滑面板上撕下。

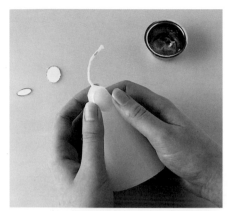

5 在錐形蠟燭頂端下約2公分處塗上膠蠟，然後將臉部蠟塊貼上，並順著圓錐體將它壓緊、壓平。

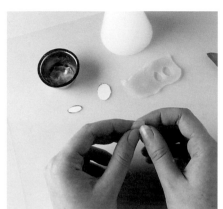

6 從粉色蠟塊上割下兩塊製作手部的蠟塊，接著將此兩塊蠟塊貼在一起，並將它捏成一雙像在祈禱的手，放置一旁備用。

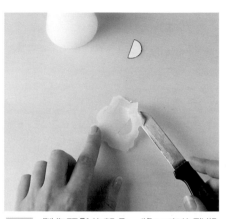

7 製作頭髮的部分，將25克的雕塑蠟加上少許的黃色及棕色染料調成淡土黃色。清除板上剩餘的粉色蠟塊，再塗上油，倒上淡土黃色蠟液，如同粉色蠟液的做法，然後再割下瀏海部分的蠟塊。

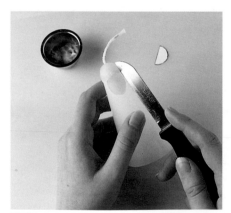

8 將蠟塊塗上膠蠟，然後將瀏海蠟塊在燭芯到臉部間黏緊，接著用刀子在瀏海處劃出一條條頭髮的線條。

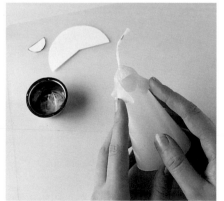

9 接著將頭髮側面及後面的部分一樣割下並用膠蠟黏緊，然後用刀子劃出頭後的弧線及側面頭髮交疊的部分，使側面頭髮黏住臉的兩側。

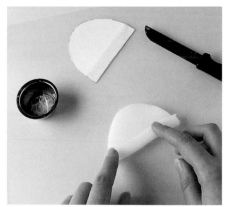

10 製作袖子的部分，將剩下50克雕塑蠟熔化，這次不用調色。將蠟液倒在已塗滿油的滑面板上，然後割下兩片蠟塊製作袖子。先割下一片並將它往回折約1公分做出袖口的樣子。

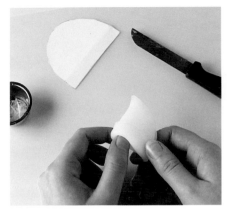

11 將袖子摺成一半，袖口在外，接著將蠟片弧線處貼在一起，但袖口處打開，假裝有手臂在裡面。

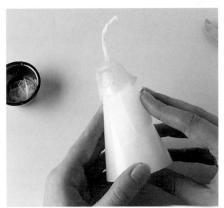

12 在袖子塗上一點膠蠟，將它貼在小天使身體上，摺疊處朝上，袖口位於身體中心一側。袖子的弧線處一直延伸至身體後方並黏緊。此步驟需趁蠟片尚柔軟時趕快進行。

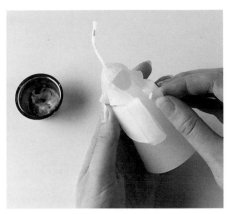

13 重覆上個步驟將另一片袖子黏至身體，但兩片袖子間需留點空隙來加上雙手部分的蠟塊。在此空隙塗上膠蠟，然後將手部蠟塊黏住。

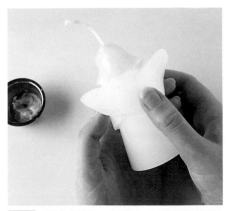

14 製作翅膀，先將白色雕塑蠟再熔化，然後倒出來形成一層蠟片來製作翅膀。將翅膀模板放在蠟片上沿線割出翅膀。再用膠蠟將翅膀的中心處貼在身體背後中心位置，然後將翅膀稍微往前折彎。

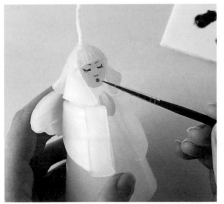

15 用細畫筆沾上深棕色油性顏料，在臉部畫出眼睛、眉毛及鼻子。接著用紅色顏料畫一個圓形當作嘴巴，再將紅色顏料加上石油溶劑油，塗一些在臉頰處畫出紅暈。

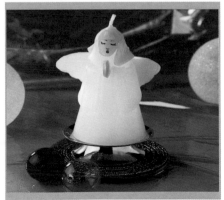

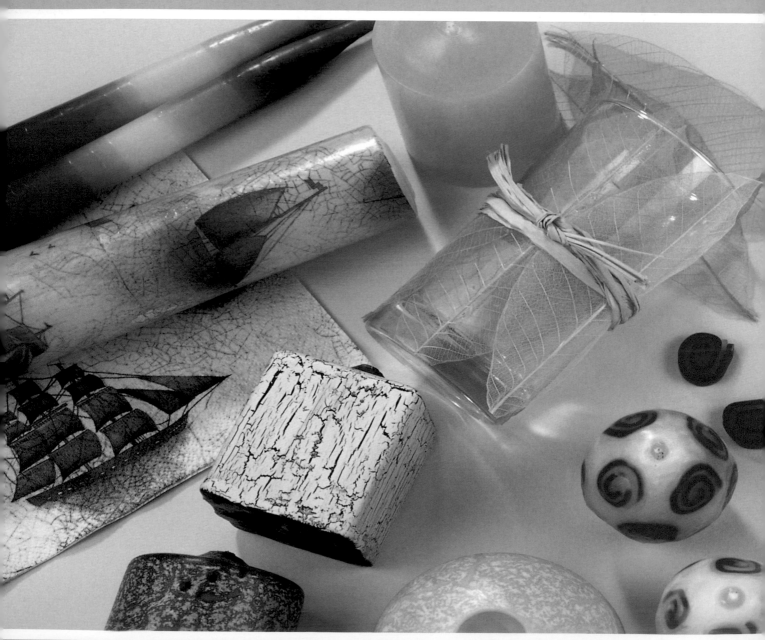

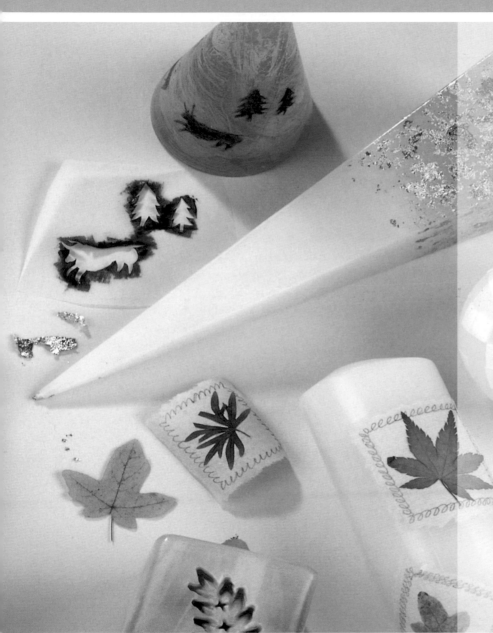

項目

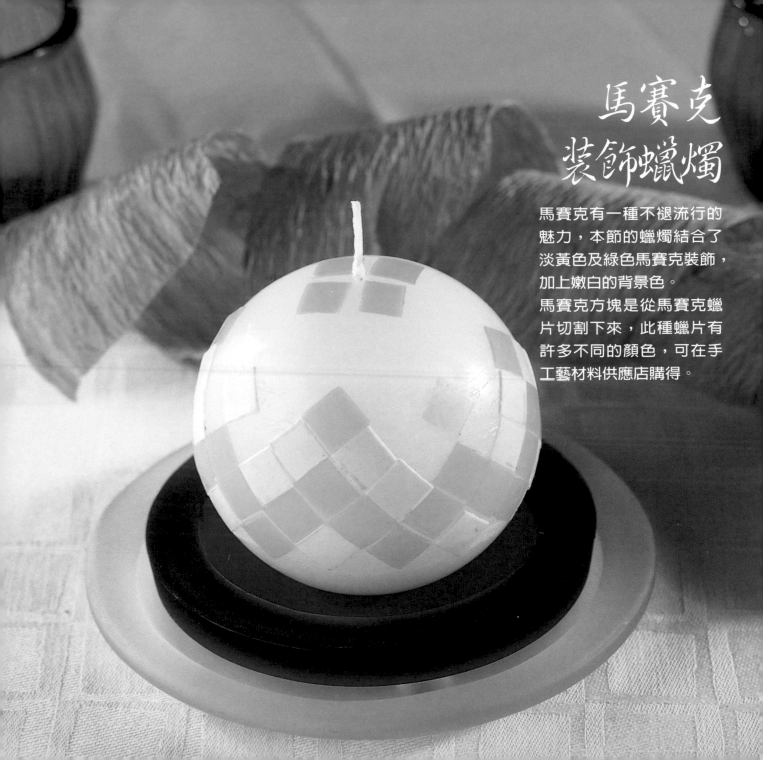

馬賽克
裝飾蠟燭

馬賽克有一種不褪流行的
魅力，本節的蠟燭結合了
淡黃色及綠色馬賽克裝飾，
加上嫩白的背景色。
馬賽克方塊是從馬賽克蠟
片切割下來，此種蠟片有
許多不同的顏色，可在手
工藝材料供應店購得。

所需工具及材料

- 綠色及淡黃色馬賽克蠟片
- 美工刀
- 切割板
- 尺
- 直尺
- 一個白色球形蠟燭，直徑約8公分

🕐 **所需時間** 約一小時。

⚠️ **祕訣** 馬賽克裝飾可用於各種形狀的蠟燭，而且可以改變馬賽克的設計圖案及顏色。避免將整個蠟燭貼滿馬賽克，因為要將馬賽克方塊全部黏合並不容易。

1 將馬賽克蠟片割成小方塊。在切割板上放置淡黃色馬賽克蠟片，用直尺將蠟片割出一個個長寬1公分的馬賽克方塊，綠色馬賽克蠟片也是一樣的做法。

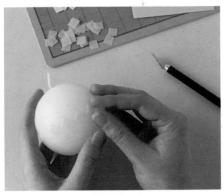

2 將一些綠色馬賽克方塊撕下來，然後在白色球形蠟燭的中心，以45度角黏成一直線。可以用手施力壓緊它們，利用手的溫度幫助馬賽克方塊黏牢。

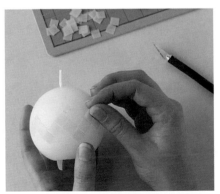

3 朝蠟燭的右方繼續緊黏綠色馬賽克方塊，接著將更多綠色方塊黏在中心線上方及下方的間隔處，如此圖案會變成綠色的鋸齒狀。

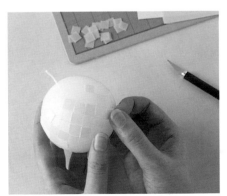

4 再將淡黃色方塊依照圖片所示黏在蠟燭上，將蠟燭中心完全圍起來。

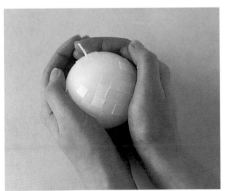

5 在燭芯周圍黏上四塊綠色方塊，如此馬賽克圖案就完成了。接著用雙手手掌將蠟燭包起來，緊壓全部的方塊並利用手掌的溫度使方塊完全依蠟燭的弧度緊貼而不翹起即可。

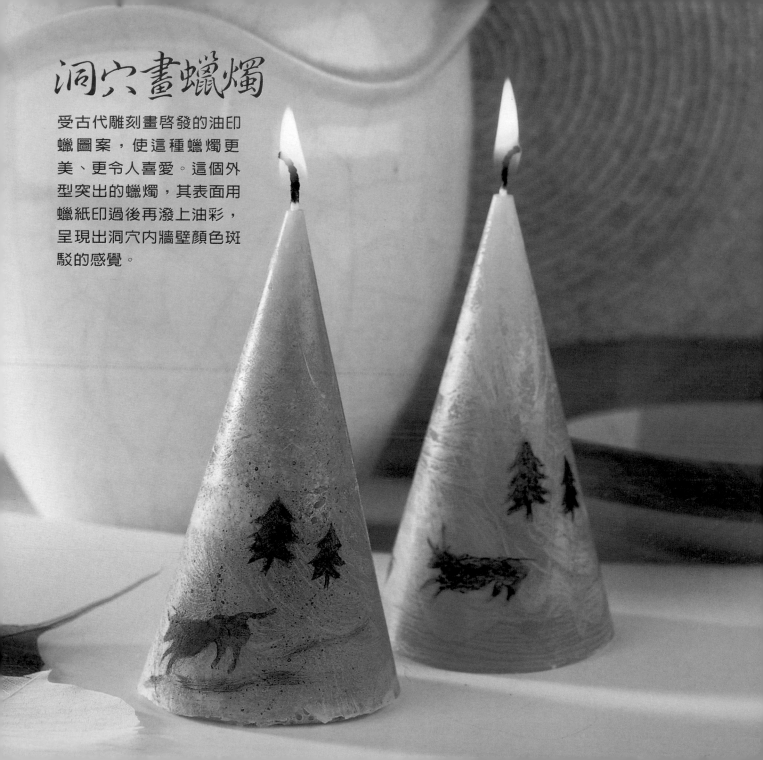

洞穴畫蠟燭

受古代雕刻畫啓發的油印
蠟圖案，使這種蠟燭更
美、更令人喜愛。這個外
型突出的蠟燭，其表面用
蠟紙印過後再潑上油彩，
呈現出洞穴內牆壁顏色斑
駁的感覺。

所需工具及材料

- 模板（請見第139頁）
- 厚描圖紙或油蠟紙
- 一把美工刀
- 切割板或廢棄的硬紙板
- 土黃色及深棕色的壓克力顏料
- 軟布或面紙
- 霜狀圓錐蠟燭（請見第54頁），用相同分量的橘色及棕色蠟染料混合而成的蠟液製作
- 美紋膠帶
- 畫筆或小油印蠟紙
- 用畫筆
- 舊牙刷

🕐 **所需時間** 約30分鐘。

△ **祕訣** 你可以用影印機將模板縮小或放大，畫出不同大小的牛的圖案以配合自己所選擇不同大小的蠟燭。

1 將第139頁的模板圖案描在油蠟紙上，然後用美工刀在切割板上將圖案割下。如果你沒有很精確的割下圖案也沒關係，因為洞穴畫藝術是很多變化的。

2 在蠟燭的表面塗上一些土黃色顏料，然後用軟布或面紙輕輕將顏料擦掉，這樣會有一層薄薄的顏料留在蠟燭的表面，可以幫助油蠟顏料不脫落。

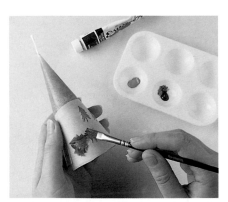

3 用美紋膠帶將油蠟紙貼在蠟燭上，將畫筆沾上棕色顏料，輕輕塗在油蠟紙上。從油蠟紙圖案的邊緣往中心塗，避免顏料跑進油蠟紙下而破壞了圖案的輪廓。

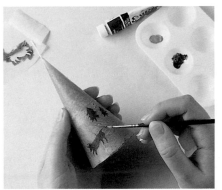

4 等待約10分鐘讓顏料變乾，如果需要的話再塗上另一層顏料。待顏料變乾後將油蠟紙移開，你可能會發現需要用畫筆來強調圖案的外型。

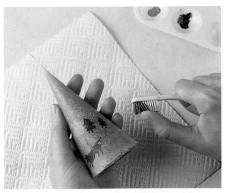

5 將舊牙刷沾上深棕色顏料，然後用手撥弄刷毛，接著用牙刷將顏料刷在蠟燭上，如此一來就能模擬出洞穴畫的效果。最後在牛的圖案下用牙刷刷出線條。你也可以在蠟燭的另一側重覆此步驟。

壓葉蠟燭

秋葉雅緻的外型美化了典雅
的條狀蠟燭,並使人聯想起
自然筆記本中的圖片。此蠟
燭使用了適合直徑較小蠟燭
的燭芯,這樣點燃蠟燭後,
因為是從內燃燒,所以蠟燭
熔化時會形成凹洞而不會燒
到表面的裝飾。

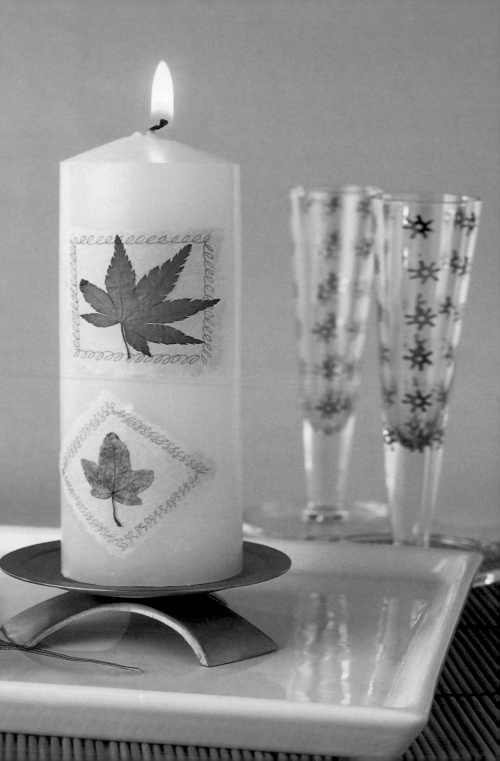

所需工具及材料

- 三角板及鉛筆
- 奶油色或米黃色棉紙
- 精細畫筆
- 水壺
- 奶油色條狀蠟燭，直徑5公分寬，但燭芯是適合2.5公分蠟燭的燭芯
- 口紅膠
- 小片壓過的葉片，約4公分寬
- 透明蠟及浸蠟罐（請自行斟酌是否需要）

🕐 **所需時間** 約45分鐘。

⚠ **祕訣** 你可以在棉紙的四周邊緣寫上詩句來取代如圖片中簡單的圖案。

1 用三角板在棉紙上畫出四或五個正方形，正方形大小約為3.5公分至5.5公分寬。

2 在每個方形內用水畫出四個邊，然後輕輕的將沾溼的四周撕下成完整的正方形。

3 在正方形的四邊畫出簡單的荷葉邊。你也可以畫出不同的線條，如：十字、環狀或卷形裝飾。

4 在每個正方形背後塗上口紅膠然後黏在蠟燭上，方形與方形之間要留空間，也可將正方形斜放。

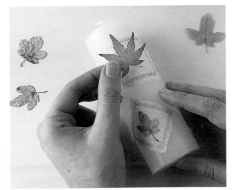

5 在每個方形的中心塗上口紅膠，然後將葉片黏上，有些葉片以斜角方向黏會比較好看。如果你想讓蠟燭的裝飾定型，可以將蠟燭浸入透明蠟液中。

彩虹蠟燭

這種色彩耀眼的蠟燭，
其製作過程是很有趣的
調色練習，只要使用半
透明的蠟燭及三種顏色
就可製作彩虹蠟燭。將
全黃的蠟燭一端浸於藍
色蠟液中，而另一端浸
於紅色蠟液中，這樣就
可以將蠟燭染成彩虹般
的顏色。

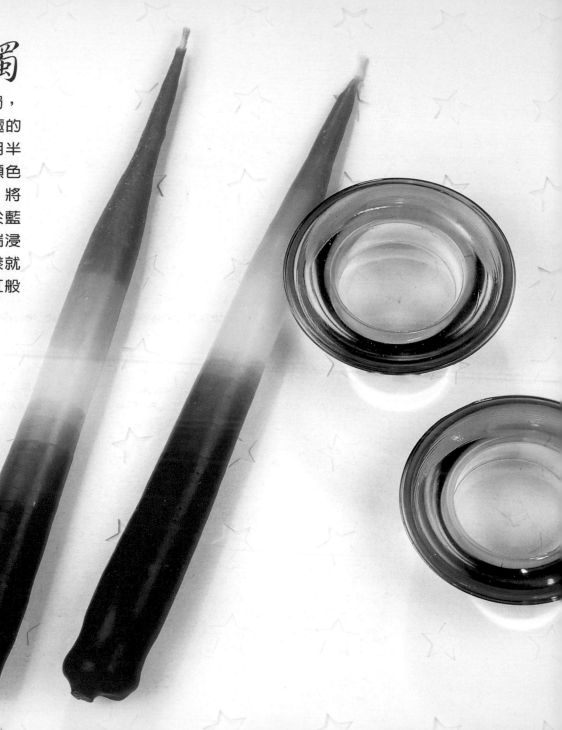

所需工具及材料

- 100克白蠟
- 熔蠟用的平底鍋或金屬製壺
- 紅色及藍色蠟染料
- 兩個浸蠟罐，各自裝滿70℃的熱水
- 溫度計
- 長23公分的黃色細長蠟燭

所需時間 約30分鐘。

祕訣 如果想要調出較柔和的顏色，請只用一種顏色，並只需將蠟燭的底部分層浸於調色的蠟液中即可。

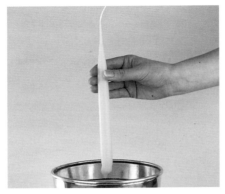

1 將一半白蠟和適量的紅色染料熔在一起，調出淡淡的紅色，然後將淡紅色蠟液倒入裝滿熱水的浸蠟罐中，檢查熱水的溫度是否為70℃，再將蠟燭垂直浸入淡紅色蠟液中至蠟燭中間下方約2.5公分高之處。

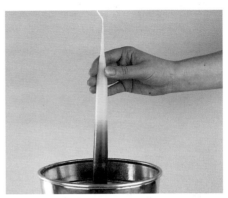

2 將蠟燭再次浸入淡紅色蠟液中，高度為第一次浸蠟所染色部分上方約2.5公分之處，比前次還低。接著再重覆浸蠟第三及第四次，且每次高度都比前一次低2.5公分。蠟液會染出漸層的效果，顏色由黃色轉變成橘色然後再變成紅色。

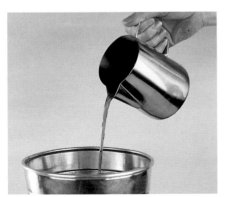

3 將剩餘的白蠟和適量的藍色染料熔在一起，再倒入另一個裝了熱水的浸蠟罐中，檢查熱水的溫度是否為70℃，如果溫度過低，請再將浸蠟罐加熱。

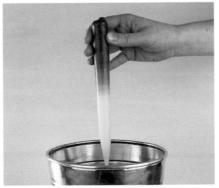

4 手拿著蠟燭染成紅色的一端，垂直將蠟燭浸入藍色蠟液中，中間要保留約5公分長的黃色部分。

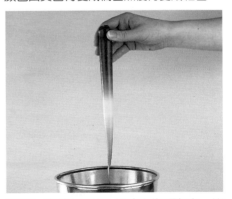

5 將蠟燭再浸入蠟液中約4到5次，比照紅色一端的浸法，每一次都要比前一次少浸2.5公分。藍色這一端也會有漸層的效果，顏色由黃綠色轉變成綠色再變成藍色。最後將蠟燭放在平整的地方等待冷卻。

漢字書法蠟燭

漢字書法呈現出一種沉著的簡樸感。這個小蠟燭用「安」這個字，代表了平靜與滿足，來點綴蠟燭的外型。此蠟燭用鋼刷將其表面刷出紋路，使書寫文字時更容易上色。

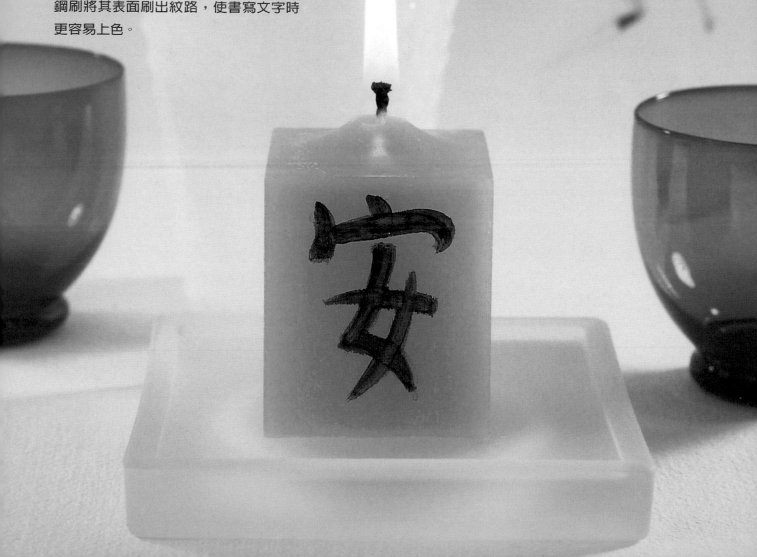

所需工具及材料

- 模板（請見第140頁）
- 鋼刷
- 橘色立方體蠟燭
- 深棕色壓克力顏料
- 中型畫筆，其尖端完整不分叉

🕐 **所需時間** 約30分鐘。

📐 **祕訣** 如果你擔心無法將漢字的每一筆劃寫好，那麼可將模板的字割下來，當成鏤空模板來使用。

1 用鋼刷在蠟燭表面縱向刷出整齊的紋路，此紋路能讓稍後的書寫文字不容易脫落。如果你想省略使用鋼刷的步驟，則請將蠟燭表面塗上一層橘色壓克力顏料，並等待它乾燥。

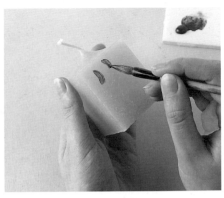

2 加點水於棕色壓克力顏料中使其不至於太濃稠。將畫筆沾上顏料，在蠟燭上寫下「安」字的第一筆劃及第二筆劃。

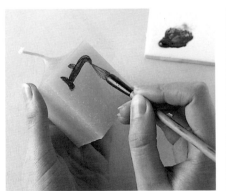

3 接著再如圖寫下第三筆劃，如果不小心寫壞了，可以用刀子將顏料輕輕刮除。

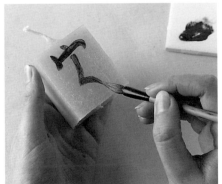

4 繼續寫下第四筆劃。

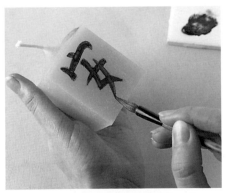

5 完成書寫。如果字的顏色不夠深，將畫筆再沾上顏料，然後將每一筆劃再描一次。

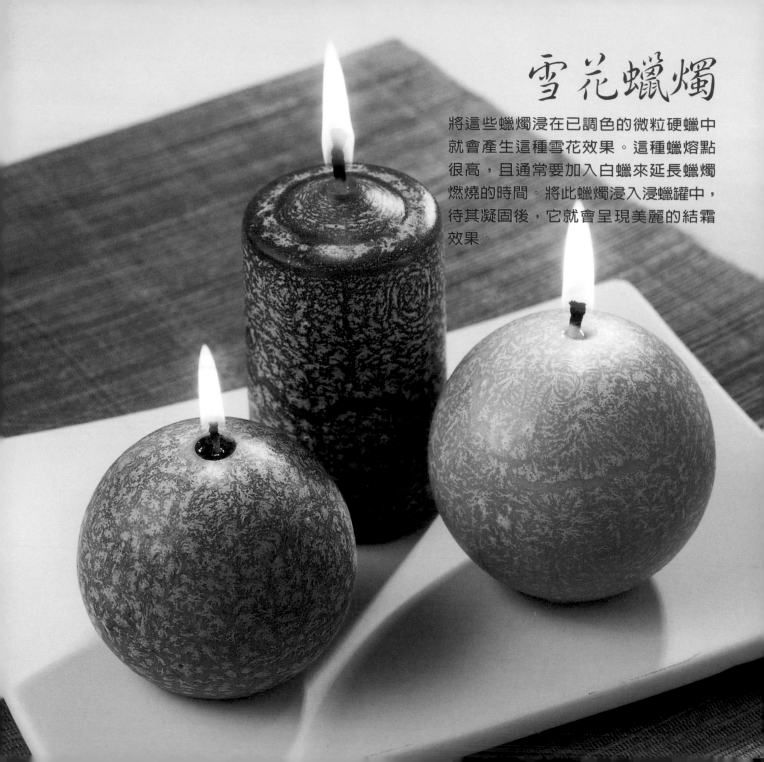

雪花蠟燭

將這些蠟燭浸在已調色的微粒硬蠟中就會產生這種雪花效果。這種蠟熔點很高，且通常要加入白蠟來延長蠟燭燃燒的時間。將此蠟燭浸入浸蠟罐中，待其凝固後，它就會呈現美麗的結霜效果。

所需工具及材料

- 50克微粒硬蠟
- 藍蠟染料
- 熔蠟用的平底鍋或金屬製壺
- 溫度計
- 浸蠟罐，裝滿80℃的熱水
- 一個球形蠟燭
- 鉗子
- 一個碗，裝滿冷水

🕐 **所需時間** 做出雪花狀過程需約20分鐘。

📐 **祕訣** 將浸蠟罐裝滿水及蠟液時，只需倒至離罐子頂端下方5公分即可，否則將這種體積較大的蠟燭浸入罐中時可能會使水溢出。微粒硬蠟的熔化溫度需比一般白蠟液還要高10℃。

1 將微粒硬蠟和藍染料熔在一起，然後將蠟液倒入裝了熱水的浸蠟罐中，檢查溫度是否為80℃，視需要再加熱。

2 用鉗子夾住蠟燭的燭芯，以免浸蠟時被熱蠟液燙到手。接著輕輕的將蠟燭浸入蠟液中再取出。

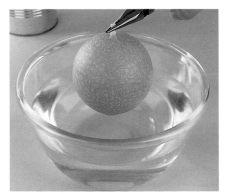

3 將蠟燭拿至裝了冷水的碗上方，此時微粒硬蠟的外層會凝固並漸漸有雪花的紋路在表面浮現。當雪花紋路形成後且在這些紋路彼此連結在一起前，將蠟燭浸入冷水中。

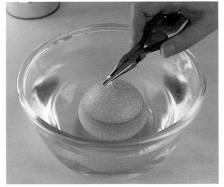

4 立即將蠟燭浸入冷水中可防止微粒硬蠟變得更白。如果你對浸蠟後的花紋不滿意的話，可以將蠟燭再次浸蠟，然後再泡在冷水中。

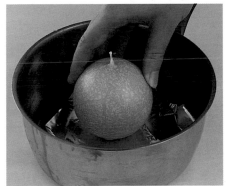

5 蠟燭完成後在底部會有蠟滴形成，所以請在加熱的平底鍋中將蠟燭底部熔平。

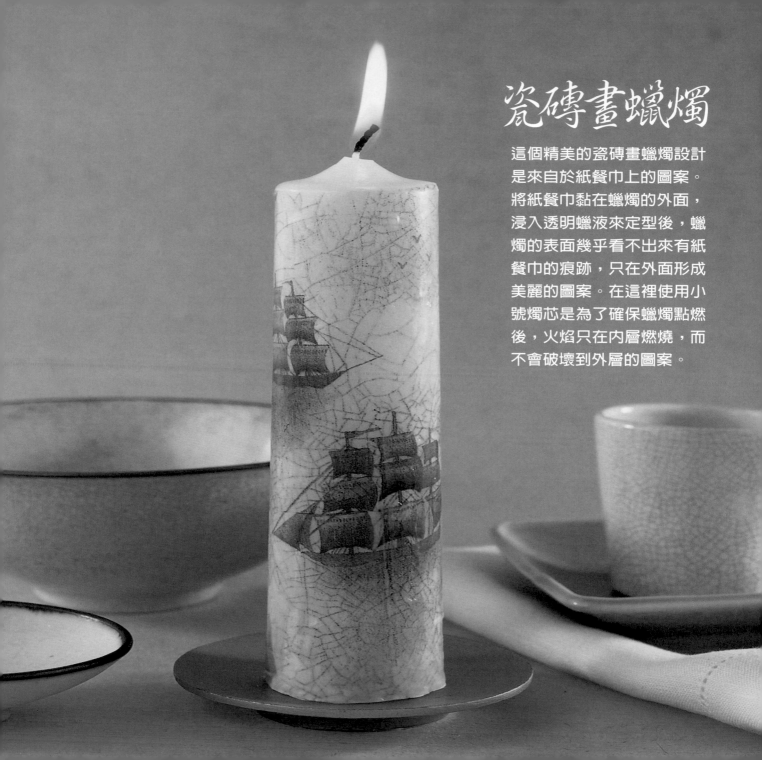

瓷磚畫蠟燭

這個精美的瓷磚畫蠟燭設計是來自於紙餐巾上的圖案。將紙餐巾黏在蠟燭的外面，浸入透明蠟液來定型後，蠟燭的表面幾乎看不出來有紙餐巾的痕跡，只在外面形成美麗的圖案。在這裡使用小號燭芯是為了確保蠟燭點燃後，火焰只在內層燃燒，而不會破壞到外層的圖案。

所需工具及材料

- 有美麗圖案設計的
 紙餐巾
- 一個圓柱形蠟燭，
 約14公分高、直徑
 約5公分寬，其燭
 芯大小為適合直徑
 2.5公分蠟燭燭芯
- 剪刀

- PVA膠或口紅膠
- 小湯匙
- 小蠟燭
- 100克白蠟
- 熔蠟用的平底鍋
- 浸蠟罐，裝滿70℃
 的熱水

所需時間 約30分鐘。

祕訣 紙餐巾的樣式有很多，你可以自行選
擇適合家中餐桌擺設的蠟燭及紙餐巾種類。

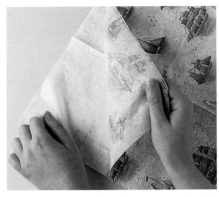

1 將紙餐巾全白的第二層紙巾撕除。
有些紙餐巾有三層，但只要留下
有圖案印花的那一層即可。

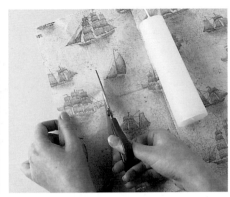

2 將蠟燭放在大小合適的紙餐巾上，
紙餐巾的尺寸只要能剛好將蠟燭包
起來即可，將多餘的部分剪掉。

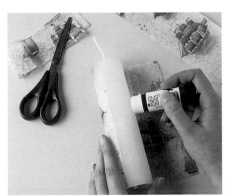

3 在蠟燭的每一側塗上口紅膠，然後
用紙餐巾將蠟燭黏包起來，儘量將
紙餐巾壓平。

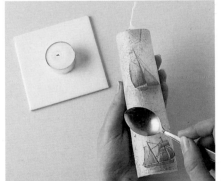

4 拿一根湯匙在點燃的小蠟燭上方
將湯匙的背面加熱，但不要讓背
面加熱過久而變黑。接著用湯匙背面將
紙餐巾壓平，使蠟燭熔化並和紙餐巾結
合在一起，如此餐巾才能緊密的黏在蠟
燭外層。

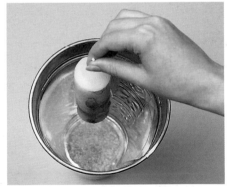

5 將白蠟熔化後倒入裝滿熱水的浸蠟
罐中，接著抓住燭芯，將蠟燭浸入
清澈的蠟液中，蠟液會滲入紙餐巾，所以
蠟燭的外層不會有蠟液的痕跡。將湯匙的
背面再次加熱，將蠟燭表面上的氣泡或凸
塊壓平。最後等待蠟燭自然冷卻後即可點
燃。

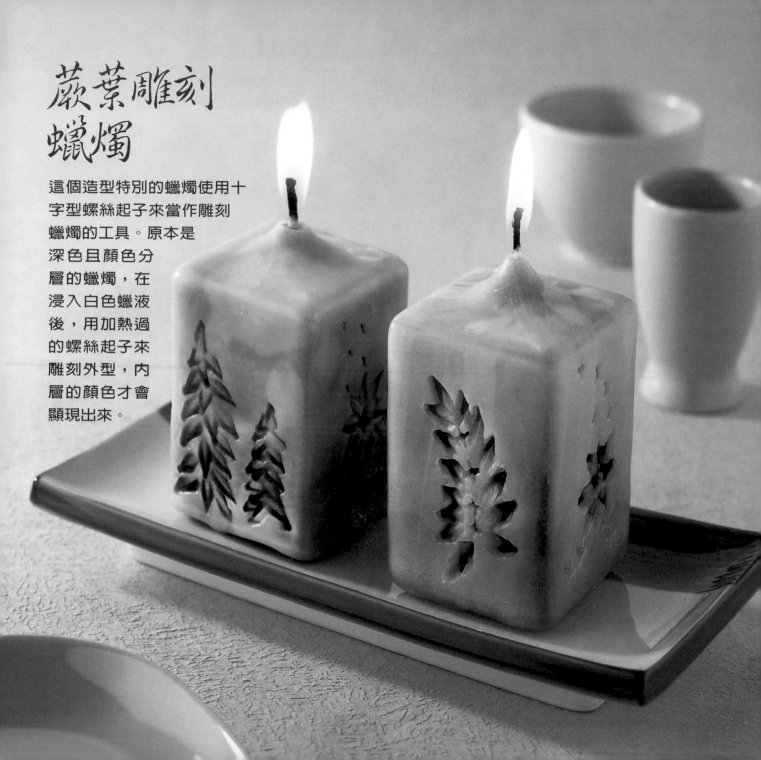

蕨葉雕刻
蠟燭

這個造型特別的蠟燭使用十字型螺絲起子來當作雕刻蠟燭的工具。原本是深色且顏色分層的蠟燭,在浸入白色蠟液後,用加熱過的螺絲起子來雕刻外型,內層的顏色才會顯現出來。

所需工具及材料

- 100克白蠟
- 10克硬酯
- 熔蠟用的平底鍋
- 浸蠟罐，裝滿70°C的熱水
- 立方體蠟燭，顏色為紫色、深綠色及藍色三層顏色
- 模板（請見第140頁）
- 描圖紙及鉛筆
- 露營用瓦斯爐或小蠟燭
- 十字型螺絲起子
- 一隻舊手套
- 烤盤

所需時間 45分鐘並加上蠟燭冷卻所需時間。

祕訣 用瓦斯爐將螺絲起子直接加熱是最簡易的方法，且不會將它燒黑；如果你點燃小蠟燭來加熱的話，所需時間較久，且要小心不要將螺絲起子直接放入火焰中以免它會變黑。加熱前先戴上舊手套再拿螺絲起子，以免被燙到，加熱時間不需太久以免螺絲起子的柄熔化。

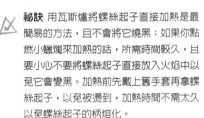

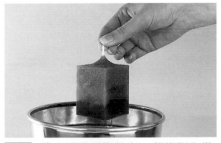

1 將白蠟及硬酯熔在一起後倒入裝了熱水的浸蠟罐中，拿著燭芯，將蠟燭浸入熱蠟液中直到蠟燭的外層被白色蠟液完全包住。

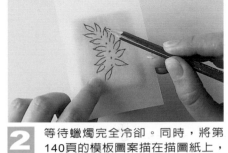

2 等待蠟燭完全冷卻。同時，將第140頁的模板圖案描在描圖紙上，接著將描好的描圖紙放在蠟燭上，用鉛筆將圖案描至蠟燭上。

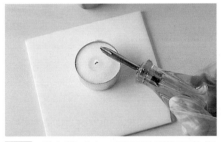

3 戴上舊手套，用瓦斯爐將螺絲起子加熱。如果使用小蠟燭來加熱，需要花費較長的時間。

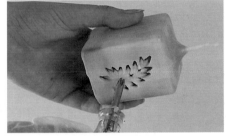

4 將蠟燭拿至烤盤上方進行雕刻，烤盤是為了製作後的清理方便。接著將要進行雕刻的一面朝下，用螺絲起子的尖端沿著圖案的線條往下壓，而蠟燭會因此熔化並顯露出裡層的顏色。

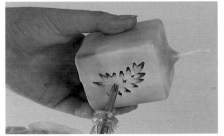

5 繼續用螺絲起子雕出葉片的線條，熔化的蠟液會順著螺絲起子流下滴在烤盤上。如果熔化的蠟液沒有流下來，它會在蠟燭上凝固並破壞圖案。

6 蠟燭的另一側也是用相同方法來進行雕刻。你可以嘗試其它設計，如：形狀簡單的樹或是幾何圖案。

千花蠟燭

千花蠟燭的名字來自於一種玻璃製作技術，它的意思是：無數的花朵。將細長棒狀的蠟片做成造型蠟塊並放入蠟燭中，形成重覆的圖案。市面上販售的千花蠟燭造型較多變化且也較複雜，所以自己動手做也比較困難。本節示範如何製作較簡單的螺旋狀千花造型蠟塊。

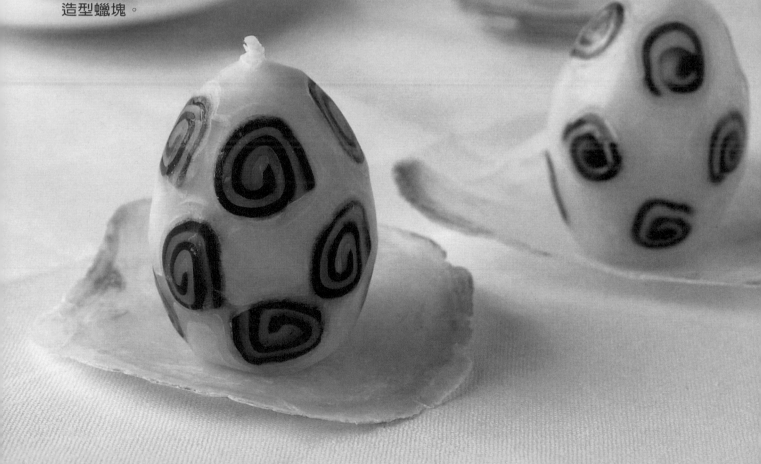

所需工具及材料

- 30克雕塑蠟並染成紅色
- 100克雕塑蠟，未染色
- 2個熔蠟用的平底鍋
- 滑面板
- 沙拉油及刷子

- 一把銳利的刀
- 一個白色蛋形蠟燭，其燭芯未修剪過
- 膠蠟
- 浸蠟罐，裝滿70℃的熱水

 所需時間 45分鐘。

祕訣 用一把銳利的刀來切割蠟棒這樣它才不會輕易碎裂。如果蠟棒太硬難以切割的話，將它放入熱但不燙手的水中約5分鐘，等待軟化。

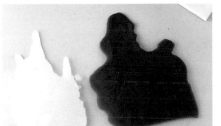

1 將紅蠟加熱至熔化為止，同時將約30克未染色的蠟在另一個平底鍋中熔化。接著在滑面板上塗些油，將紅色蠟液倒在板上，形成一小片約10公分的正方形。白色蠟液也是一樣的做法。

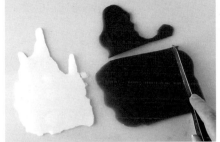

2 當這兩片蠟片冷卻快凝固但尚柔軟時，將它們的四邊切割整齊，然後將多餘的蠟片移開。接著將蠟片切成小長條狀並輕輕的從板上撕除。

3 將白色蠟片放在紅色蠟片上方，然後將它們壓緊並捲起來，變成一條紅白色的瑞士捲，一邊捲一邊將蠟片壓緊以排出蠟片中的空氣。

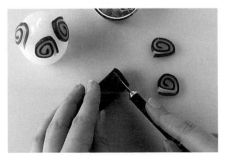

4 用一把銳利的刀將此蠟棒的一端切平，然後再將它切成一片片約3公厘厚的螺旋蠟片。在蠟片冷卻且變硬之前，用膠蠟將它們黏在蠟燭的表面並施力壓緊。

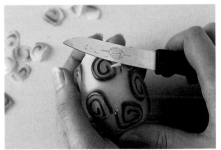

5 將剩餘的白蠟熔化後倒入裝了熱水的浸蠟罐中，抓住燭芯，將蠟燭浸入罐中數次，這些蠟片會被白蠟包起，且蠟片與蠟片之間的空隙會填滿白色蠟液。接著用刀子將覆蓋蠟片的白蠟削除。

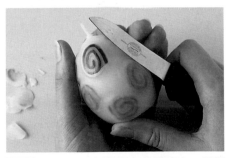

6 將蠟燭再次浸於白色蠟液中，讓蠟燭的空隙填滿更多白蠟。繼續重覆浸蠟及削蠟的動作直到蠟燭的表面變平滑。當蠟燭點燃後，螺旋狀蠟片會發光，就像從蠟燭內部散發出來的光芒。

金葉金字塔蠟燭

有了金銀色及銅色葉片的裝飾，使這個美麗的蠟燭
呈現出極佳的效果。純金葉片花費不貲，但你可以
選擇仿造的金箔片或人工葉片取代，但記得要在蠟
燭完成後再裝飾，以免熱蠟液使葉片失去光澤。

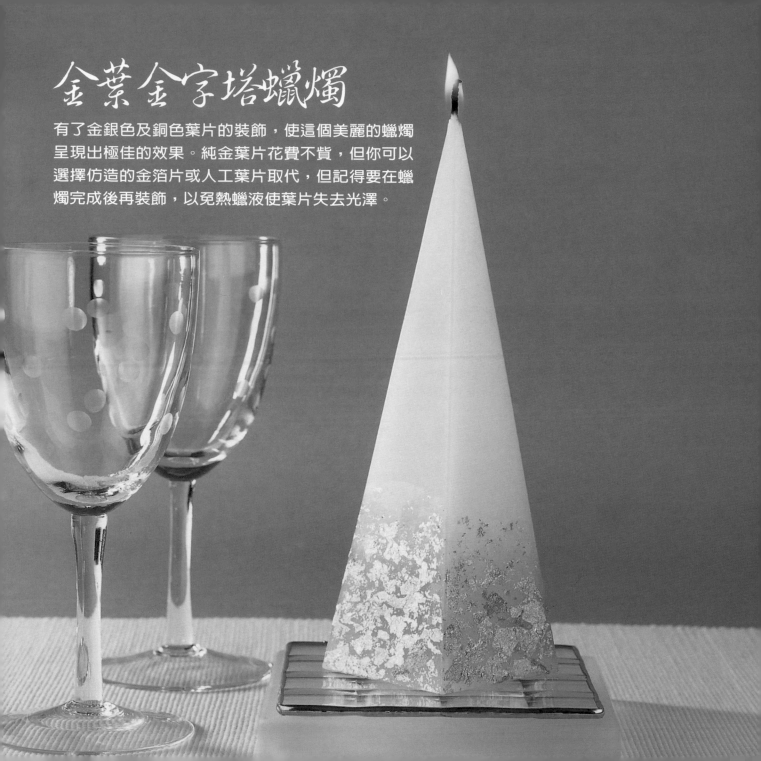

所需工具及材料

- 口紅膠
- 一個長的奶油黃金色字塔型蠟燭
- 金色、銀色及銅色的金屬葉片
- 溼布
- 蠟燭用亮光漆
- 刷子

🕐 **所需時間** 30分鐘。

⚠️ **祕訣** 此蠟燭所用到的裝飾用金屬葉片可以在手工藝材料店購得。你也可以用一般的人工葉片，將它們弄碎後用來裝飾蠟燭。

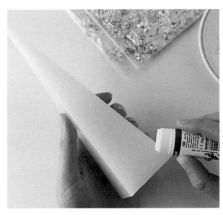

1 在蠟燭側面其中一面的底部塗上口紅膠，因為膠很快就會變乾，所以不要一次塗太多。

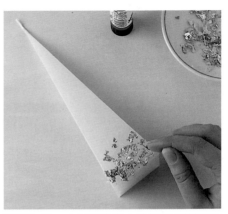

2 抓一小撮葉片撒在塗了口紅膠的地方，接著用指尖輕拍葉片使其分布均勻。同時在一旁放置溼布，因為手會沾滿了葉片，所以請不時用溼布將黏在手上的葉片拭除。

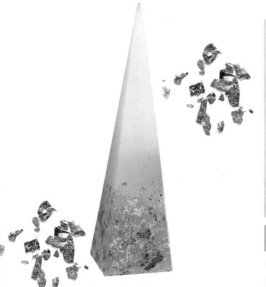

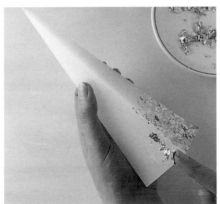

3 再往上塗更多口紅膠，然後在蠟燭底部加上更多葉片，並將它們往上推，接著在蠟燭的第二面也塗上口紅膠，將葉片以同樣的方法黏上去。一面面依序裝飾會比較容易。

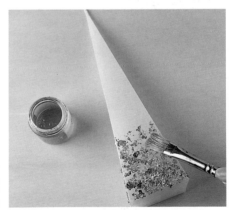

4 當你對裝飾後的效果感到滿意後，等待膠水變乾，再用刷子沾上蠟燭用亮光漆，刷滿每片葉片使其固定並黏緊。你也可以將其他空白部分刷上亮光漆，讓蠟燭外表更有光澤。

裂紋蠟燭

裂紋蠟燭是由柔和的粉色及如受太陽光照射而褪色龜裂的色調裝飾而成。這裡使用了可以在手工藝材料店買到的龜裂液來製作此種蠟燭的外表。龜裂液可以和一般的壓克力顏料一起使用，自行調出搭配自己房間或家具擺設的顏色。

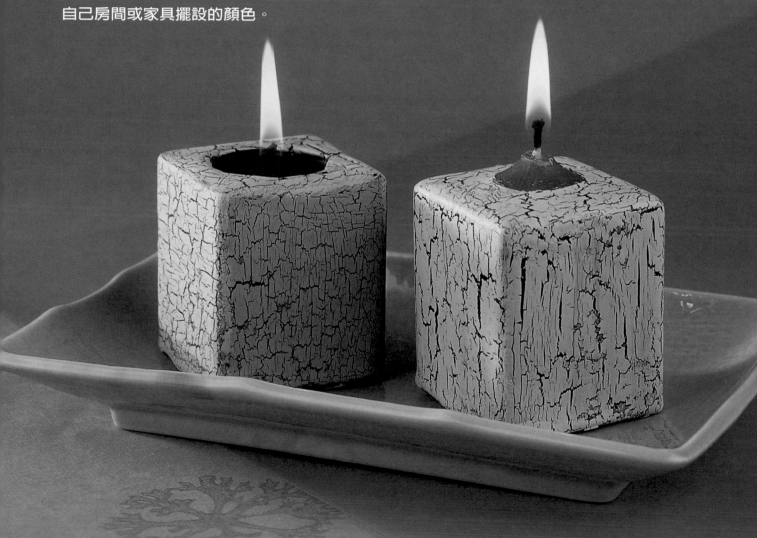

所需工具及材料

- 深藍、白色及紅色壓克力顏料
- 調色盤
- 大畫筆
- 水壺
- 一把銳利的刀
- 深藍色立方體或柱狀蠟燭，直徑約6公分寬，燭芯為適合2.5公分蠟燭的燭芯
- 龜裂液，用來和壓克力顏料混在一起

🕐 **所需時間** 30分鐘並加上1小時上色所需的時間。

⚠ **祕訣** 你也可以使用淺色蠟燭塗上深色顏料，使其裂紋和本例有相反的對照效果。

🔥 **安全守則** 當蠟燭的外表有一層較厚的顏料或紙張來裝飾時，必需使用較小的燭芯，點燃蠟燭時，才不會燒到或破壞外表。

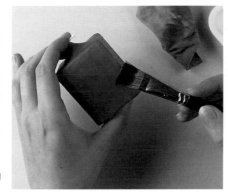

1 在調色盤中倒入一些深藍色顏料，再用畫筆沾些顏料塗在蠟燭表面。接著用軟布輕輕擦拭蠟燭，使其表面只留一層薄薄的顏料，等待顏料變乾。

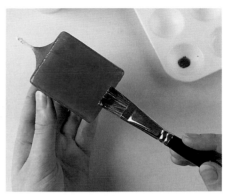

2 依照龜裂液的使用說明將其塗在蠟燭上。蠟燭上這層薄薄的顏料是讓龜裂液無法黏在蠟燭表面的關鍵。接著等待龜裂液變乾，或者依照龜裂液瓶上的說明再進行下一步。

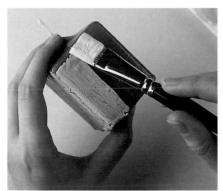

3 將約1湯匙量的白色顏料倒入調色盤中並加入1/4湯匙的紅色顏料，視情況加入些許水調成淡淡的粉紅色，再用畫筆沾上厚厚一層顏料快速的塗在已乾燥的龜裂液層上。

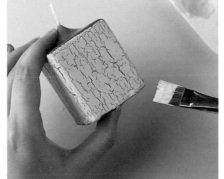

4 裂紋會在很短的時間內開始顯現，所以一次只要塗一部分就好，並且要塗上厚厚的一層，以免效果不理想。不要試著塗第二層，否則裂紋的效果被破壞。

5 燭芯周圍必需留直徑約2.5公分寬不要塗上顏料，否則顏料會妨礙蠟燭燃燒。想要燭芯周圍有一個完整的圓形，可以將蠟燭上方都塗滿龜裂液，然後用刀子在燭芯周圍劃出一個圓形，再用刀子將顏料刮除。

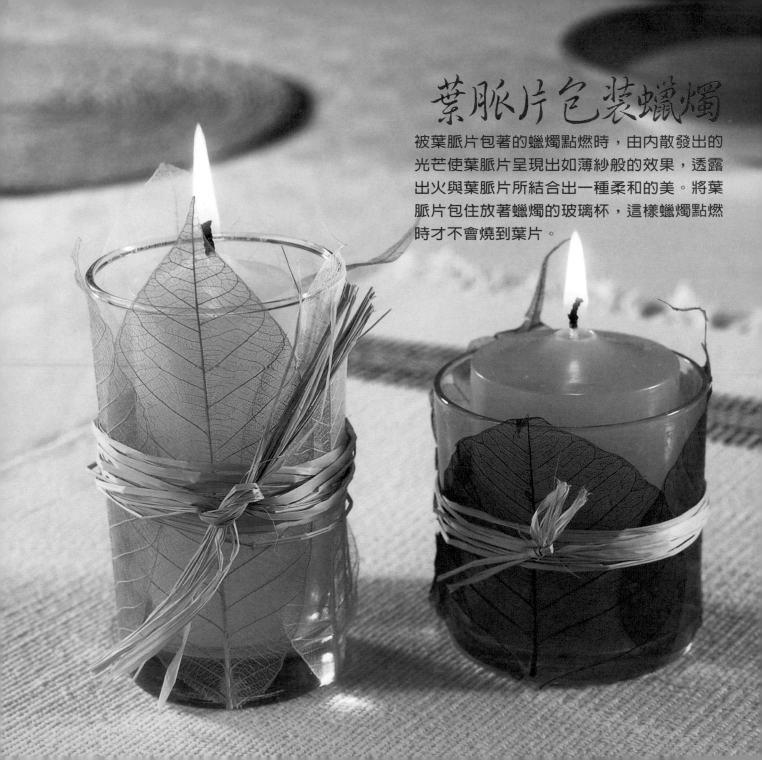

葉脈片包裝蠟燭

被葉脈片包著的蠟燭點燃時，由內散發出的
光芒使葉脈片呈現出如薄紗般的效果，透露
出火與葉脈片所結合出一種柔和的美。將葉
脈片包住放著蠟燭的玻璃杯，這樣蠟燭點燃
時才不會燒到葉片。

所需工具及材料

- 5片色調柔和的葉脈片（這裡使用了奶油色、土黃色及紅褐色）
- 水杯，約13公分高、直徑6.5公分寬
- 剪刀
- PVA膠
- 乾燥後的植物纖維，如藺草、鹹草
- 一個適合放入玻璃杯中的白色圓柱狀蠟燭

🕐 **所需時間** 約30分鐘。

⚠️ **祕訣** 葉脈片可在手工藝材料店購得，且有很多不同美麗的顏色。你也可以試試用新鮮的綠葉來包裝，呈現出完全不同的效果。

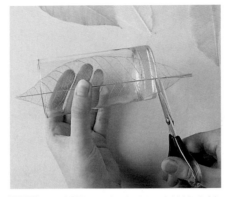

1 將葉脈片放在玻璃杯外並檢查其長度是否適合。為了安全起見，葉片不要超過玻璃杯頂端2.5公分以上，視需要將葉片的底部修剪至適當長度。

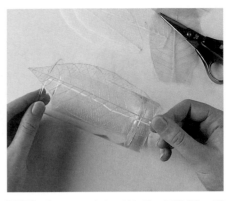

2 將PVA膠在杯外擠成一長條狀，然後將第一片葉片的中心葉脈沿著PVA膠黏上去。

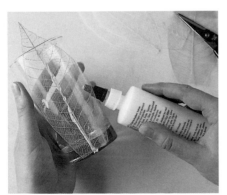

3 將葉脈的兩邊用膠水黏緊，順著杯子的弧度黏在杯外。膠水只要適量即可，否則過多的膠水會滲出葉脈表面。

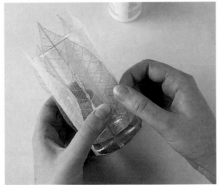

4 將另一片葉脈以同樣的方法黏在杯子外，並將中心葉脈調整至適當位置。接著同樣將葉片兩側用膠水黏緊，且葉片應與其他葉片的一側重疊約1.3~2.5公分。

5 用數條乾燥後的植物纖維在杯子中心處綁起來，將葉脈片調整好後綁一個結，再繞一次綁一個美麗的結。將植物纖維的尾端修剪至適當長度，最後將蠟燭放入玻璃杯中即可。

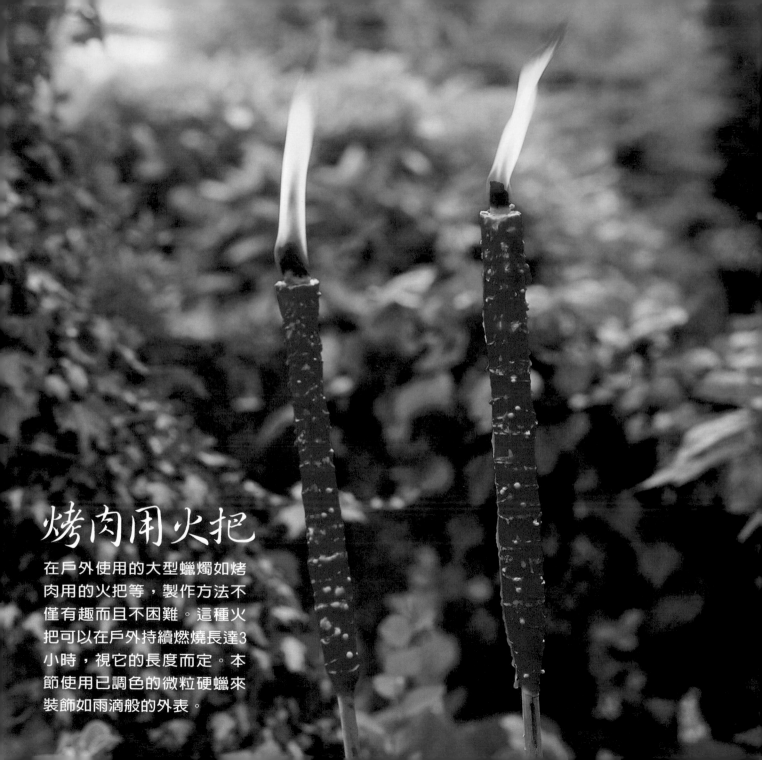

烤肉用火把

在戶外使用的大型蠟燭如烤
肉用的火把等，製作方法不
僅有趣而且不困難。這種火
把可以在戶外持續燃燒長達3
小時，視它的長度而定。本
節使用已調色的微粒硬蠟來
裝飾如雨滴般的外表。

所需工具及材料

- 一塊長約1公尺且寬120公分的棉布（舊T恤布料是最理想的材料）
- 園藝用藤杖，約120公分長
- 美紋膠帶
- 一條適合直徑7.5公分或更大蠟燭燭芯，已過蠟
- 200克白蠟
- 紅蠟及橙色蠟染料
- 熔蠟用的平底鍋
- 浸蠟罐，裝滿70°C的熱水
- 溫度計
- 微粒硬蠟
- 用來倒蠟的小水壺
- 烘焙用烤盤

🕐 **所需時間** 45分鐘。

🔺 **祕訣** 這種烤肉用火把點燃後火苗會燃燒的很旺盛，所以使用時需將它穩固的插在地上，並遠離任何易燃物品。

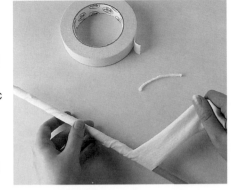

1 將棉布纏繞於藤杖，將藤杖的一端包起來，長約30公分。棉布應超出藤杖一端約1.3公分以便點燃，接著用美紋膠帶將棉布尾端黏緊。

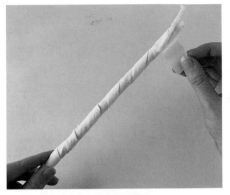

2 將燭芯塞入藤杖尾端的棉布中並調整至適當位置，接著將一些白蠟倒在小水壺中熔化，然後將用棉布包裹的一端浸入熔化的蠟液中，使棉布過蠟。將剩餘的白蠟熔化並將蠟液倒入裝滿熱水的浸蠟罐中，蠟液及熱水皆需加熱至70°C。

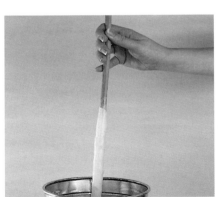

3 將用棉布包裹的一端浸入蠟液中並繼續浸蠟的動作直到蠟燭變成約3公分厚，且所有棉布皆被蠟覆蓋為止。接著將紅色染料倒入浸蠟罐中，再將蠟燭浸入蠟液中將其染成鮮紅色。

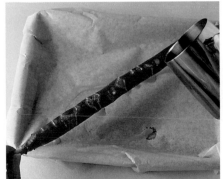

4 在小水壺中加入一些微粒硬蠟及橙色染料並熔化。將蠟燭拿至烤盤上方準備淋蠟，烤盤是為了方便清理，接著將橙色蠟液淋在紅色蠟燭上。

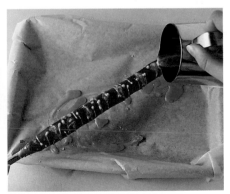

5 進行淋蠟時需快速的轉動火把，這樣蠟液會在蠟燭上留下美麗的痕跡。點燃火把前先等待它冷卻一晚。使用時將燭芯點燃，火把就會發出熊熊的火焰。

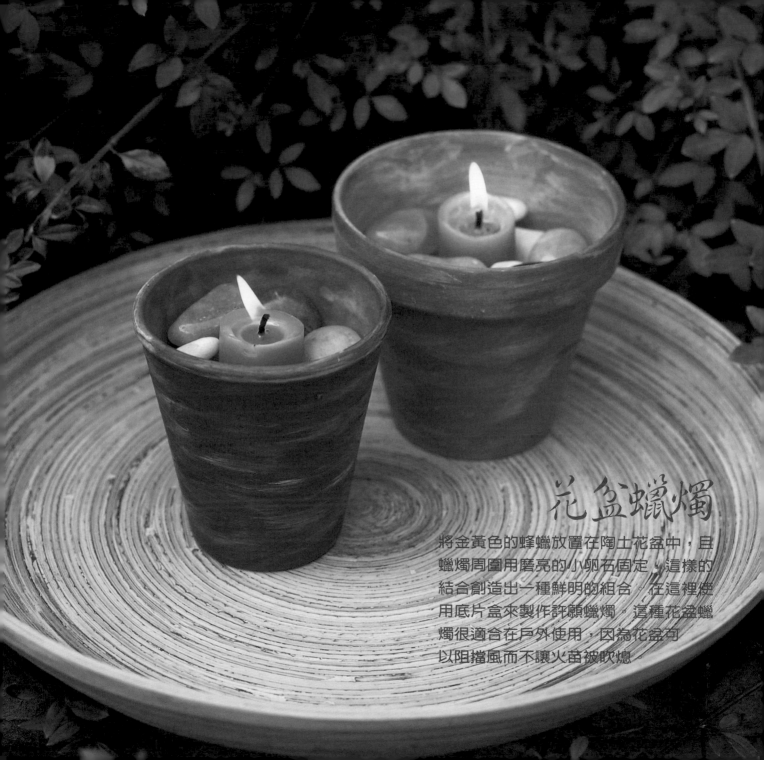

花盆蠟燭

將金黃色的蜂蠟放置在陶土花盆中，且蠟燭周圍用磨亮的小卵石固定，這樣的結合創造出一種鮮明的組合。在這裡使用底片盒來製作許願蠟燭。這種花盆蠟燭很適合在戶外使用，因為花盆可以阻擋風而不讓火苗被吹熄。

所需工具及材料

要製作4個許願蠟燭
所需的材料及工具：

- 4個底片盒
- 沙拉油及刷子
- 50克白蠟
- 50克蜂蠟
- 10公克（1湯匙）
- 硬酯
- 熔蠟用的平底鍋或
 金屬製壺
- 溫度計
- 叉子
- 4個燭芯支撐棒

- 4根適合直徑2.5公
 分蠟燭的燭芯，長
 6公分，已過蠟

每一個花盆需要的材
料及工具：

- 深棕色、紅色及白
 色的壓克力顏料
- 調色盤
- 小海綿塊
- 一個陶製花盆，直
 徑約13公分寬
- 磨亮的小卵石或碎
 石頭

所需時間 30分鐘加上蠟燭凝固所需時間。

祕訣 用蜂蠟做成的蠟燭不僅能燃燒很久，
蜂蠟混和白蠟所作的蠟燭比純粹蜂蠟所製
作的蠟燭還容易成型，因為純粹蜂蠟製作的
蠟燭會很黏而不易成型。

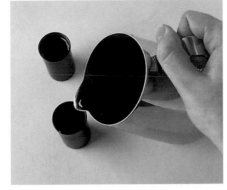

1 將底片盒的內層塗滿沙拉油，將全部的蠟加上硬酯熔在一起，並加熱至80℃後，將蠟液倒入每一個底片盒中至其頂端下方即可。

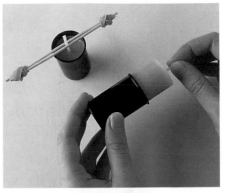

2 當每個盒中的蠟液形成一層蠟膜時，用叉子刺穿其中心處並插入一根燭芯，然後用支撐棒夾好。等待其稍微冷卻後用叉子刺穿並再次灌蠟。待蠟燭完全冷卻後將其脫膜並修剪燭芯。

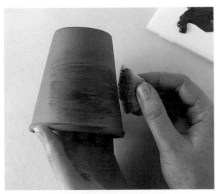

3 將些許棕色及紅色顏料擠出至調色盤中，混合變成深陶土色。用海綿沾些顏料刷滿花盆的外部，以水平方向刷出一條條的紋路，再等待顏料變乾。

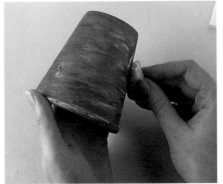

4 在白色顏料滲些水並用海綿沾點白色顏料刷在花盆外，同樣以水平方向刷出一條條紋路，然後等待顏料變乾。

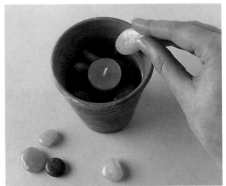

5 在花盆中心放置一個蠟燭，且在其周圍放滿小卵石，將蠟燭穩固置於中心處。蠟燭的燭芯應比花盆處低，這樣才可以在點燃時避免被風吹熄。

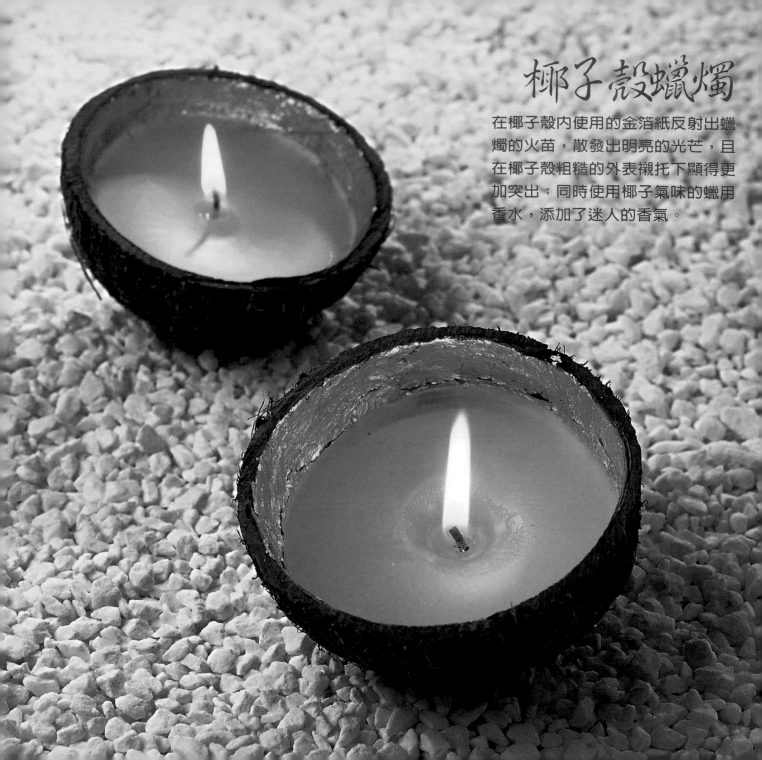

椰子殼蠟燭

在椰子殼內使用的金箔紙反射出蠟燭的火苗，散發出明亮的光芒，且在椰子殼粗糙的外表襯托下顯得更加突出；同時使用椰子氣味的蠟用香水，添加了迷人的香氣。

所需工具及材料

- 椰子
- 鋼鋸
- 大碗
- 刀子
- 洗滌用的鋼絲刷
- 金箔紙專用膠水
- 畫筆
- 每半個椰子需要一張邊長14公分的金箔紙
- 亮光漆及刷子
- 一條適合直徑10公分蠟燭的燭芯，已過蠟
- 燭芯鐵座
- 鉗子
- 膠蠟
- 燭芯支撐棒
- 小碗
- 100克白蠟
- 10克微粒軟蠟（請自行斟酌是否添加）
- 熔蠟用的平底鍋或金屬製壺
- 椰子味蠟燭用香水
- 叉子

所需時間　切割椰子最少需30分鐘，並待其風乾約一晚。黏上金箔紙約需30分鐘。製作蠟燭約30分鐘並加上蠟燭凝固所需的時間。

祕訣　你可以參考第126頁貝殼蠟燭的做法，用黏土製作支撐物放置椰子殼，使其平衡。你也可以將椰子殼放在盤子上或沙堆中，呈現出沙漠小島的風格。

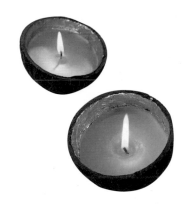

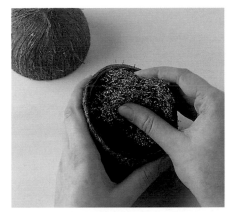

1 將椰子用鋼鋸切成兩半，且用碗接住切割時椰子內流出來的椰奶。要將椰子切開是很困難的工作，所以要花費多點時間並且小心進行。切開後用刀子將白色的果肉切除並移開，接著用鋼絲刷將切開的椰子刷洗乾淨，清除不必要的小雜質。用水沖洗乾淨後，在室溫溫暖的地方，靜置一晚晾乾。

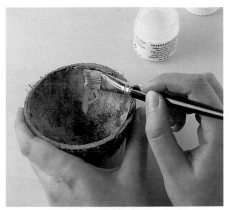

2 將金箔紙專用膠水塗滿椰子的內層，然後等待約15分鐘風乾，或依照膠水的說明來進行。膠水質地應該是黏而不溼。

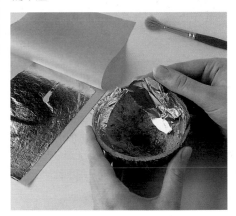

3 撕下一塊長約5公分、寬2.5公分的金箔紙，將它黏在塗了膠水的椰子殼裡，並用刷子將葉片刷平。將未貼滿金箔紙的地方補滿，並將多餘的地方移除。椰子的底部並不需要貼上金箔紙，因為底部會被蠟液覆蓋。

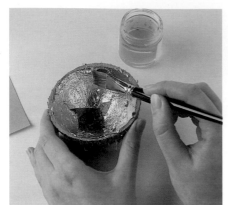

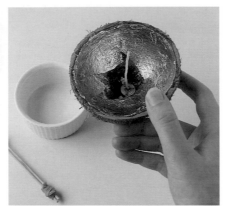

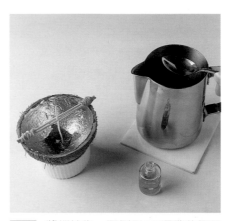

4 用亮光漆塗滿金箔紙後等待風乾。亮光漆一方面可以保持其光澤，另一方面也可以將金箔紙固定。黏好後的金箔紙表面雖凹凸不平，但有底下的椰子殼襯托使其看起來十分美麗。

5 剪一段已過蠟的燭芯，約比椰子殼的深度再多1公分，將燭芯用鐵座固定，並將鐵座塗上膠蠟黏在椰子殼底部。將燭芯的另一端用支撐棒夾住，再將椰子殼放在一個小碗上使其直立。

6 將蠟熔化，再倒入1/2湯匙的椰子味香水，接著將蠟液倒入椰子殼中，加滿至距頂端下方約2公分的高度即可。等待蠟液冷卻直到蠟燭中心周圍形成凹陷。

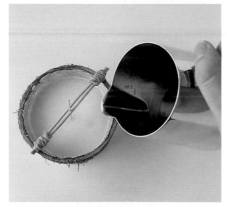

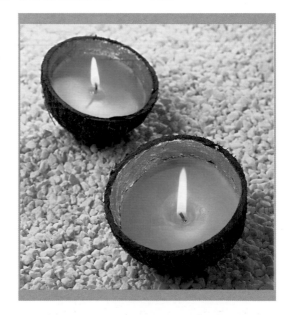

7 將剩餘的蠟液再次加熱，當蠟液熔化後再倒入蠟燭中至原本的高度。最後等待蠟液冷卻並將燭芯修剪至1公分長。

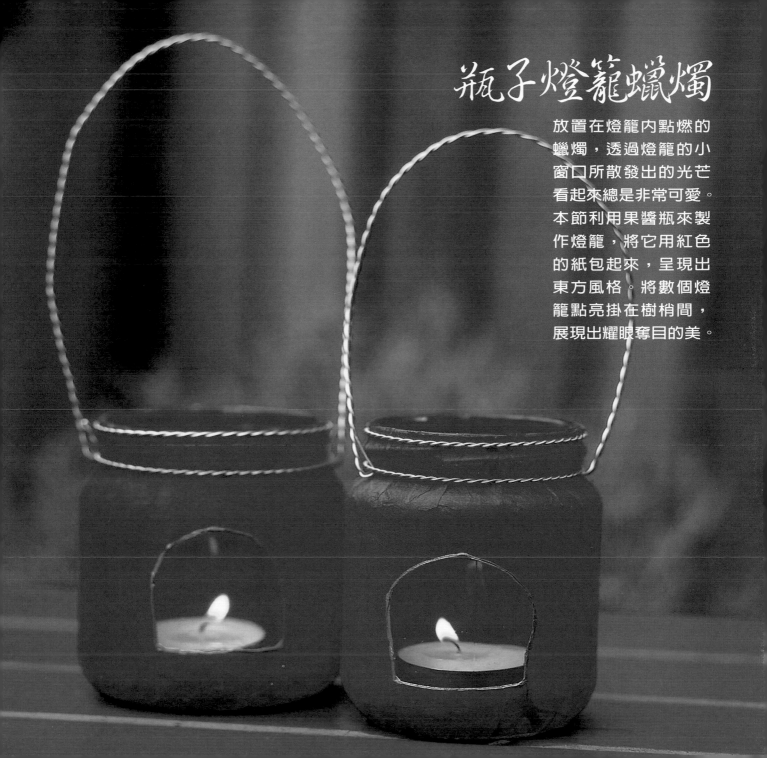

瓶子燈籠蠟燭

放置在燈籠內點燃的蠟燭,透過燈籠的小窗口所散發出的光芒看起來總是非常可愛。本節利用果醬瓶來製作燈籠,將它用紅色的紙包起來,呈現出東方風格。將數個燈籠點亮掛在樹梢間,展現出耀眼奪目的美。

所需工具及材料

- 一張A4大小的紅色美術用紙
- 直型果醬瓶，約454克重
- 三角板
- 鉛筆
- 剪刀
- 模板（請見第140頁）
- PVA膠

- 2公尺長的鍍金或金色金屬線，直徑約1公厘
- 鑽子
- 剪線鉗
- 鉗子
- 金色玻璃顏料軟管，有個尖細的軟管口
- 小蠟燭

🕐 **所需時間** 約一小時。

📝 **祕訣** 美術用紙有許多不同的顏色，你可以自行選擇喜歡的顏色來做燈籠。如果你沒有鑽子，請用手來扭轉金屬線：將金屬線綁在一根棍子上，然後藉著轉動棍子來扭轉金屬線。

🔥 **安全守則** 如果你要將燈籠掛在樹上，要將其它突出的樹枝撥開，不要讓樹枝被火苗燒到。

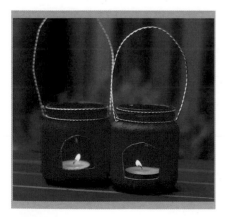

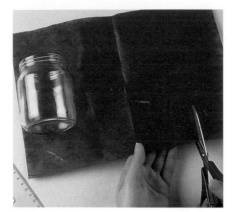

1 將瓶子直躺在紅紙上，用紙把瓶子包起來，測量包裹瓶子所需的紙張大小，作記號後剪下。

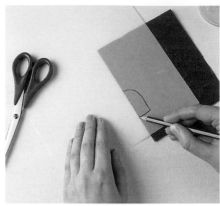

2 將剪下的紙縱向對折並找出中心線，接著將模板上小窗戶的形狀描在紙上，然後將窗戶剪下來。

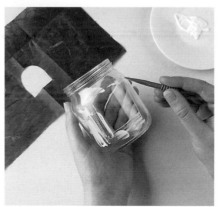

3 除了小窗戶的位置外，在果醬瓶外塗滿PVA膠，將紙黏在瓶子上，用手壓平，並將紙的兩端邊緣黏合。

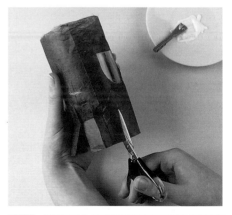

4 將瓶口上方紙張用剪刀剪出垂直的線條，將剪出的紙片往瓶子內黏緊且黏整齊。修剪瓶子頂端的邊緣，剪去多餘且突出的部分。

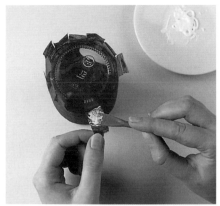

5 將瓶底突出的紙張也剪出垂直的線條,將紙片如之前的做法相互重疊並黏緊,再剪一個和瓶底同樣大小的圓形紙片,將它黏在瓶子底部。

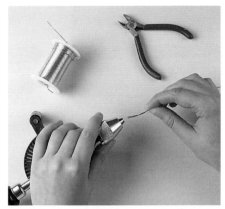

6 等待膠水乾燥時,剪下3段長60公分的金屬線,接著將其中一段折成一半並繞過桌腳或其它堅固的支撐物,然後將金屬線對折後的兩端用鑽子的夾嘴夾緊。

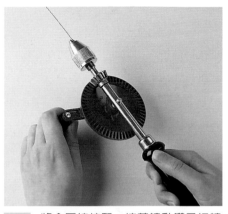

7 將金屬線拉緊,接著轉動鑽子扭轉金屬線,轉動的同時,金屬線會平均捲曲,線扭結的情形也會不見。當金屬線整段都扭轉完成後,將它從桌腳起始點剪掉。同樣方法再製作2條金屬線。

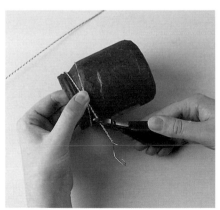

8 當紙上的膠水完全乾燥後,將一段扭轉的金屬線繞過瓶頸,然後兩端約留2.5公分長,再剪掉多餘的部分,接著準備套上把手部分的線段。

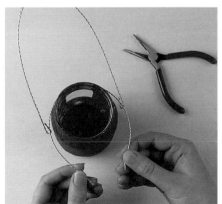

9 將第二段線彎成弧線並在兩端結尾處折兩個掛鉤。接著將第一條線穿過第二條線的掛鉤,然後套在瓶頸上,再將兩端的線纏繞一起並施力往瓶頸壓緊,將第三段線繞在瓶頸上方作為裝飾。

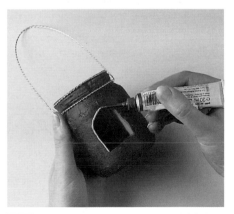

10 調整兩個掛鉤的位置,使其成水平,這樣拿起燈籠時才會平衡,小心不要撕破燈籠紙。最後用金色顏料畫出窗口的輪廓,然後放一個小蠟燭於燈籠中就完成了。

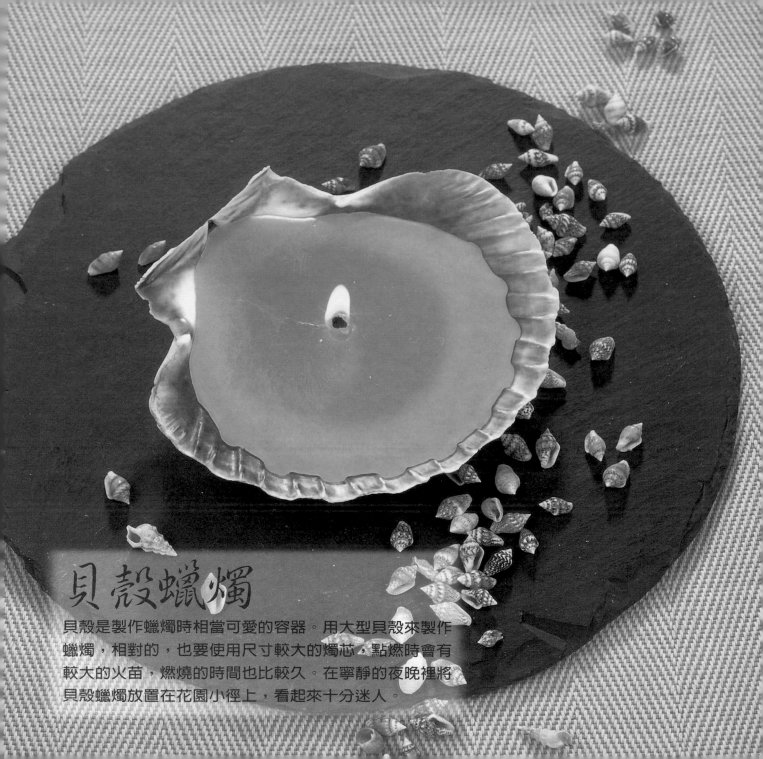

貝殼蠟燭

貝殼是製作蠟燭時相當可愛的容器。用大型貝殼來製作蠟燭，相對的，也要使用尺寸較大的燭芯，點燃時會有較大的火苗，燃燒的時間也比較久。在寧靜的夜晚裡將貝殼蠟燭放置在花園小徑上，看起來十分迷人。

所需工具及材料

製作一個貝殼蠟燭需要的工具及材料：

- 直徑約2公分的球形小塊黏土
- 瓷磚或盤子
- 一個大貝殼，寬約13公分
- 100克白蠟
- 10克微粒軟蠟（自行選擇是否添加）
- 橙色蠟染料
- 熔蠟用的平底鍋或金屬製壺
- 溫度計
- 叉子
- 一條適合直徑6.5公分蠟燭的燭芯，長6公分，已過蠟
- 燭芯支撐棒
- 強力膠

🕐 **所需時間** 30分鐘加上蠟燭凝固所需的時間，以及一晚的時間來等待黏土風乾。

☑ **祕訣** 如果你要將貝殼蠟燭放置在石礫或草地上的話，就不需再另外做支撐物來盛放蠟燭。如果你找不到大型扇貝，也可以用其它大型且平坦的貝類來取代，如：牡蠣殼等。

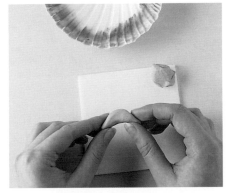

1 製作貝殼的支撐物：先將黏土捏成弦月形，然後施力壓在瓷磚上。接著將貝殼放在黏土上，再往下壓，讓黏土將貝殼固定住，並使其成水平。

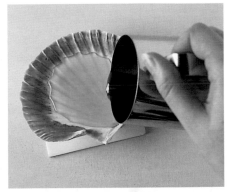

2 將蠟及適量的染料加在一起並熔化，將蠟液調成淡橙色。接著將蠟液加熱至80℃，然後倒入貝殼中，加滿至離邊緣5公厘即可。

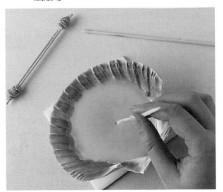

3 等待蠟液凝固且其表面形成一層約3公厘厚的蠟膜，接著用叉子在中心處刺穿，然後插入燭芯，將燭芯用支撐棒夾住，再等待蠟液冷卻。

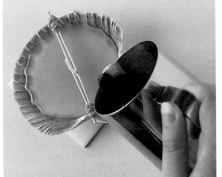

4 當蠟液稍微凝固且其中心形成凹陷時，再灌入80℃的蠟液，高度比第一次再多一些即可。使用較淺的容器製作蠟燭時，不需要在燭芯周圍用叉子刺穿。

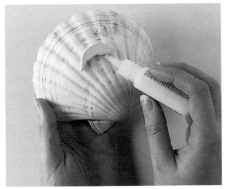

5 當蠟液冷卻後，將支撐棒移開，修剪燭芯至1.3公分長。將貝殼放置24小時直到黏土變乾為止。最後，在變硬的黏土與貝殼間塗一些強力膠使兩者黏緊。

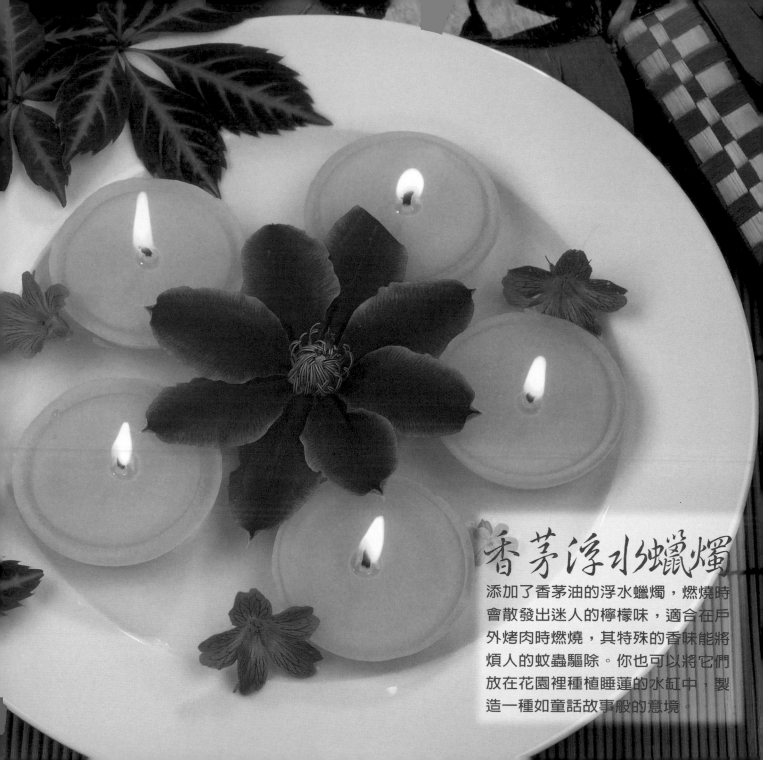

香茅浮水蠟燭

添加了香茅油的浮水蠟燭，燃燒時
會散發出迷人的檸檬味，適合在戶
外烤肉時燃燒，其特殊的香味能將
煩人的蚊蟲驅除。你也可以將它們
放在花園裡種植睡蓮的水缸中，製
造一種如童話故事般的意境。

所需工具及材料

製作5個浮水蠟燭所需的工具及材料：

- 一般標準大小的杯子蛋糕烤盤，每一個凹槽的直徑約6公分寬，且至少2公分深
- 沙拉油及刷子
- 150克白蠟
- 10克硬酯

- 黃蠟染料
- 熔蠟用的平底鍋或金屬製壺
- 溫度計
- 香茅精油
- 5條5公分長，適合直徑6.5公分蠟燭的燭芯，已過蠟
- 叉子數根

所需時間 30分鐘並加上蠟燭凝固所需的時間。

祕訣 這些蠟燭至少能燃燒1小時，但是如果你使用深度較深的烤盤來製作蠟燭，完成的浮水蠟燭就能燃燒更久。請檢查是否將燭芯插入每個蠟燭的中心，否則蠟燭點燃時不會平均燃燒。

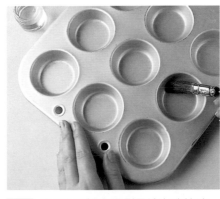

1 在5個凹槽中用刷子塗上沙拉油，接著將白蠟與硬酯及染料加在一起熔化，將蠟液染成亮黃色。

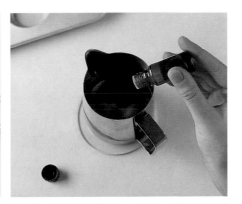

2 當蠟液加熱至80℃時，將蠟液壺移至一旁，再加入15滴香茅精油並攪拌使其融入蠟液。在將蠟液倒入模型前加入精油，有助於保持精油的香氣，如果加熱太久，香氣會揮發不見。

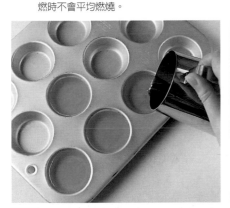

3 將蠟液倒入塗過油的模型中，加滿至每個凹槽頂端的下方即可。等待蠟液冷卻直到其表面形成一層3公厘的蠟層。

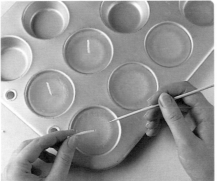

4 用叉子在每個蠟燭中心處刺穿，再插入燭芯。等待約15分鐘後，蠟燭的表面形成凹陷且燭芯也固定於蠟燭中間時，再次灌入熱蠟液，將下陷的中心填滿。

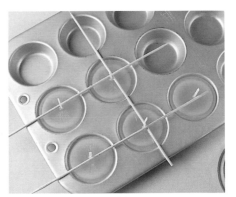

5 再次倒入的蠟液會使燭芯下垂，所以用數根叉子將這些燭芯撐起立直，然後等待蠟燭完全冷卻。最後將蠟燭脫膜，並修剪燭芯。

紙燈籠蠟燭

利用簡單的構想設計，通常能創造出驚人的效果，像這些紙燈籠是用一張白紙剪裁而成。這個外表精細複雜的紙燈籠圖案是將白紙對折後所剪出的成果，之後才折成燈籠的外型。將它們放在車道或小徑兩旁，燈籠裡放置點燃的蠟燭，由裡往外散發出的光芒十分迷人。

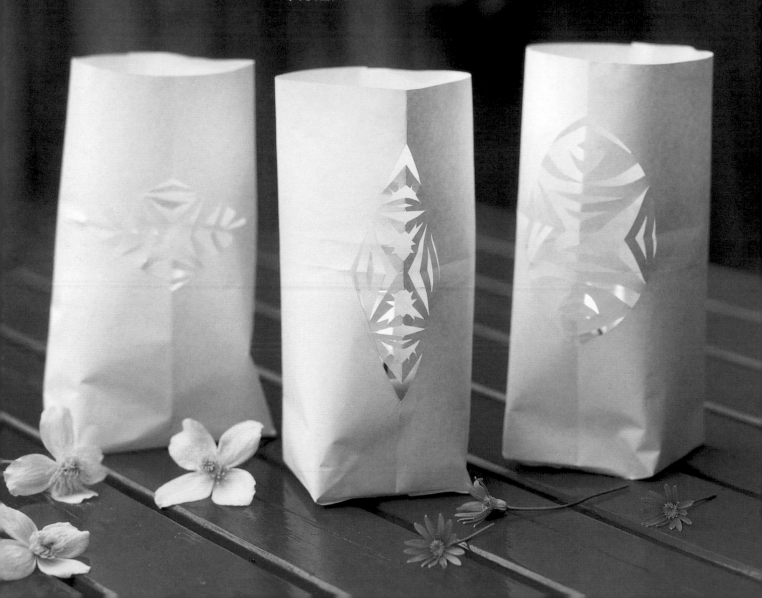

所需工具及材料

- 模板（請見第141頁）
- A4大小的白紙
- 鉛筆
- 一把銳利的小剪刀
- 橡皮擦
- PVA膠
- 小蠟燭
- 玻璃瓶

所需時間 製作每一個紙燈籠約需10～15分鐘。

祕訣 當你熟悉剪紙的技巧後，你會發現自行創作剪紙圖案是很容易的事。
你也可以嘗試用色紙來製作燈籠，展現不同的光芒。

安全守則 將蠟燭放入紙燈籠前一定要先放入其他容器中，如玻璃瓶等，以避免紙燈籠著火。

1 將第141頁的模板影印放大，然後將它輕輕的用鉛筆描在白紙上。將這張紙沿著水平折線對折，接著再沿著直線垂直對折，只要將模板上的十字對折即可，模板邊緣的直線不需要。

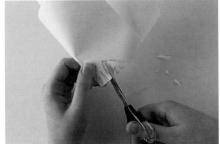

2 將用鉛筆描繪的圖案朝上，接著用剪刀剪掉主要的區塊，然後再剪掉其它較小的楔形區塊。小心不要剪到白色的部分，否則整體的圖案會被破壞。

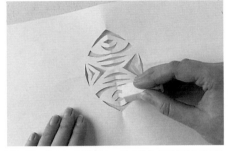

3 將紙張攤開，整體的圖案就會顯現。將折痕處攤平，並用橡皮擦將鉛筆描過的地方擦拭乾淨，否則當蠟燭點燃時會將鉛筆線條照得很清楚。

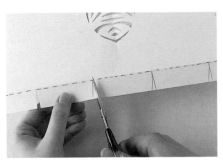

4 將紙張下方的虛線折起來，並將槽口處剪開，剪出燈籠的蓋口。

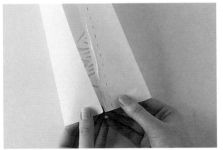

5 在紙張垂直的邊緣塗上膠水，然後將兩邊黏起來成圓筒狀。接著將燈籠底部的蓋口折起來並黏緊固定。

6 剪一張和燈籠底部一樣大小的紙張黏在燈籠的底部，接著點燃一個小蠟燭並放置於玻璃瓶或玻璃杯中，小心的將它放入紙燈籠內。

蠟燭照片集
沉靜自然風格的蠟燭

　　柔和的灰色及自然石頭色帶有令人感到平靜的特質，也能製造沉靜安詳的氛圍。

　　蠟燭結合了貝殼及小卵石，它們的顏色與質地讓人聯想到日式庭園中有細沙、石頭及流水的美麗特色。

1. 外型突出的大塊蠟燭帶有天然且未經雕琢的花崗岩特質，將它放在造型簡單的霧面玻璃盤上，更能襯出此蠟燭顯眼的外型。

2. 淡紫藍色的果凍蠟燭中加入了貝殼，還有許多小氣泡懸浮在裡面，好像貝殼真的浮在水中一樣逼真。

3. 淡灰色的裂紋蠟燭適合放置在帶有東方風味的裝飾盤上展示。

4. 大型柱狀蠟燭中加入了許多貝殼，這些貝殼不僅在蠟燭中清晰可見，而且當蠟燭點燃時，火苗的光芒也會照亮這些美麗的貝殼。

5. 珍珠黃色的蠟燭浸入熔化的微粒硬蠟液中，就能在蠟燭的外表產生此種特別效果的紋路。

6. 利用樹脂模型能做出此種仿卵石且顏色自然的蠟燭。當熔化的蠟液稍微冷卻時，將它倒入模型中就會產生蠟燭外表上斑駁的紋路。

7. 外型有著顯著的條紋及純樸造型的蠟燭，看起來有點像老式的鍋子。你可以在一個黑色蠟燭的外表上用叉子刮出條紋，並用白色壓克力顏料填滿條紋，就可以作出相同的效果。

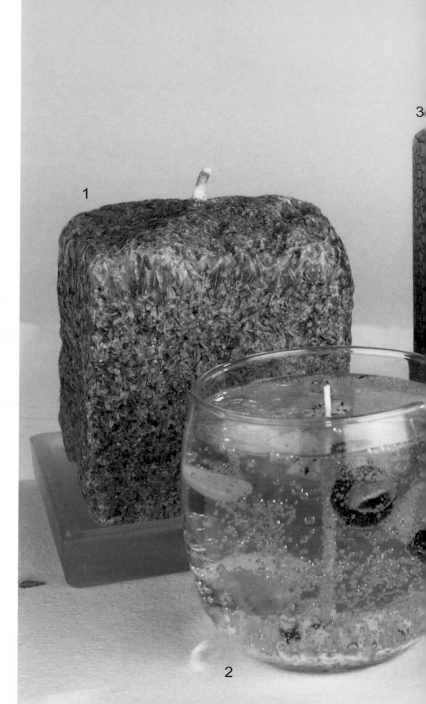

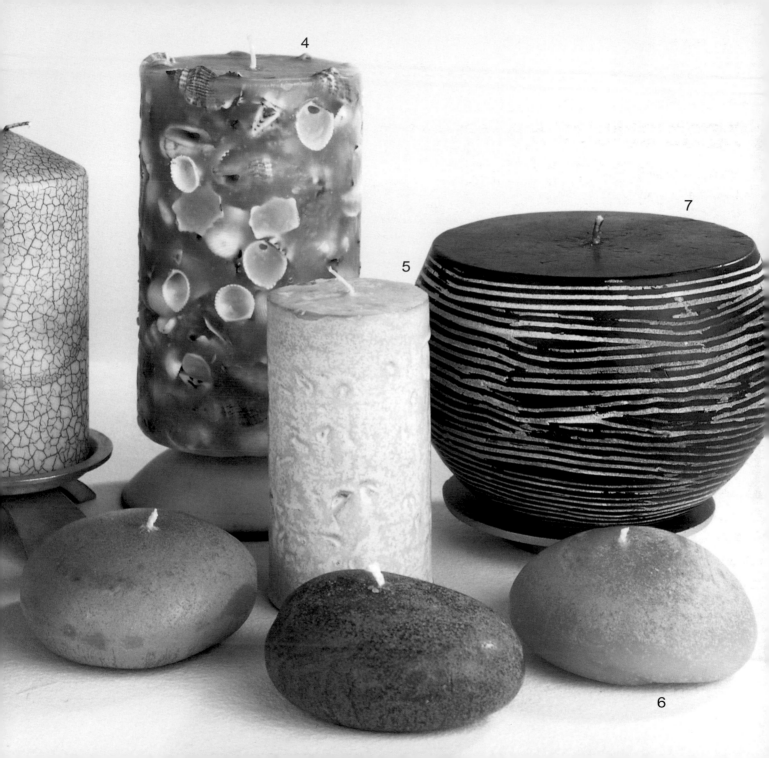

造型別緻典雅的蠟燭

　　這種蠟燭的精緻造型及顏色呈現出一種典雅的風味，而挑選適合搭配這種蠟燭的燭台也是非常重要。這裡所使用的燭台，完美展現出一個造型簡單的蠟燭，搭配合適的燭台，也能成為一件美麗的藝術品。

1. 奶油色的柱狀蠟燭放置於透明的玻璃燭杯中，呈現出一種簡單的美。

2. 厚重的玻璃燭杯中放置一個小蠟燭，有一種華麗的美隨著被點燃的火苗而散發出來的感覺。

3. 使用柔灰色調的蠟來製作外型精緻的蠟燭，使蠟燭更具建築之美。

4&5. 結合了幾何外型的大型蠟燭，有仿大自然風化的斑駁表面及大地色調。

6. 黑與白總是能創造出典雅的色彩組合。這裡除了利用黑白兩色的高雅搭配之外，蠟燭細緻的表面也增添了吸引力。

7. 藍綠色的玻璃杯外加上經過處理的銀製容器，為這個燭杯添加了一些東方風朵。

8. 柔和的淡紫色蛋形蠟燭展現出一種簡單之美。

9. 用珠子裝飾的許願燭杯愈來愈受歡迎。這個精美的燭杯結合了珍珠及網飾，呈現出一種精緻的美。

10. 可愛的蠟燭組合是由**6**個小立方體蠟燭組成，放置在白色陶製燭台上，蠟燭與蠟燭間的間隔也是此設計重要的一部分。

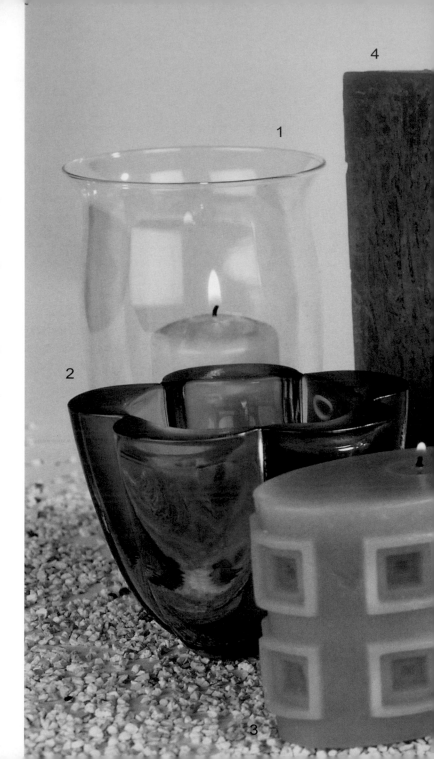

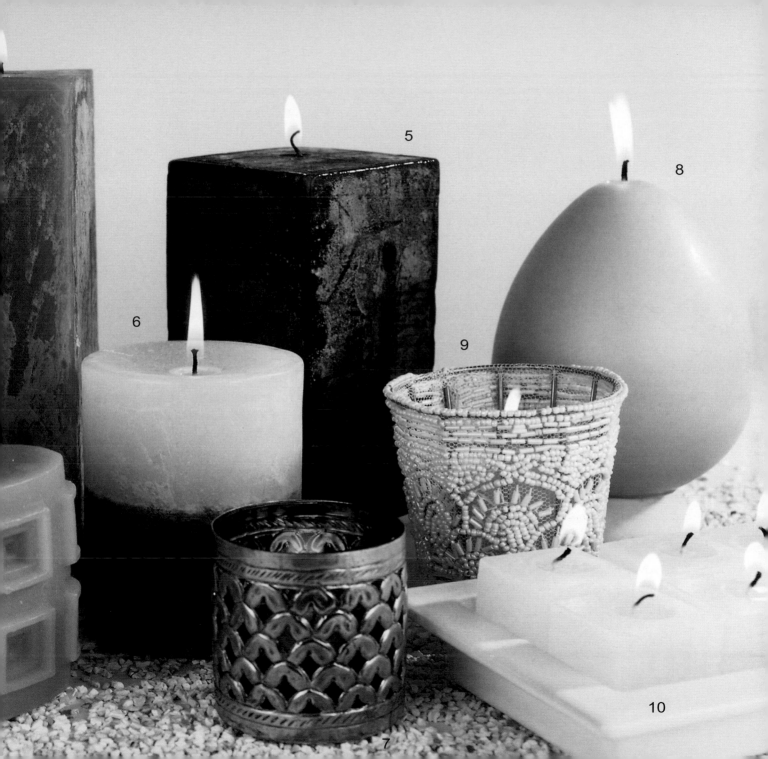

外型突出且
色彩鮮明的蠟燭

　　突出的外型、奇特的質地加上鮮明的色彩所組合而成的蠟燭十分吸引人。你可以將顏色鮮明的蠟燭放在一起，製造出嘉年華會的氣息，或者只用單一強烈顏色的蠟燭裝飾餐桌來強調其明顯的特色。

1. 這個藍白柱狀蠟燭有著美麗的漩渦圖案，使人聯想到在水中的冰穴。

2. 帶著一抹深藍、外型柔和的蛋形蠟燭。

3. 外型突出的深紅色柱狀蠟燭，有著美麗的圓形凹狀圖案。這種蠟燭的模型可先用黏土來製作，再用樹脂來作出最後的模型。

4. 深藍色球形蠟燭的粗糙外表，是將已稍微冷卻的蠟液倒入模型中所製作而成。

5. 立方體蠟燭表面的特別紋路和其發亮的圓形四角成強烈對比，並呈現出一種老舊的效果。

6. 大型的橙色多燭芯蠟燭有著粗糙的外表，讓人聯想起大塊起士的外型。

7. 顏色分明且漸層的外型是此種柱狀蠟燭的特色。每一層蠟液需等前一層冷卻後才能添加，否則會使不同的顏色混合一起，而影響了顏色分層的效果。

8. 外型鮮明造型突出的六角形蠟燭結合其外表的紋路，給人一種流行且時髦的感覺。

9. 造型簡單的玻璃杯加上顏色鮮明的蠟燭，是適合放在梳妝台的美麗擺設。

10. 將傳統的細長蠟燭浸於顏色鮮明的蠟液中，能使其外表更加吸引人。

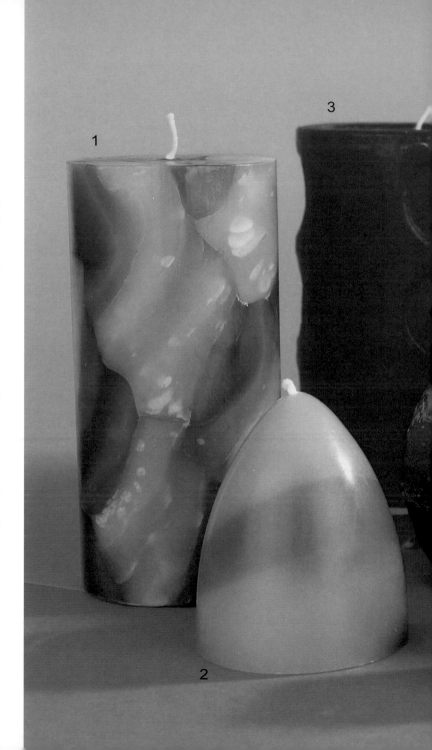